今日也在某處的餐桌上

飯干祐美子的器皿之道

今日もどこかの食卓で
イイホシユミコ器の仕事

飯干祐美子　一田憲子　文
林謹瓊　譯

今日也在某處的餐桌上
Contents

＊在本書所介紹的器皿當中，可購入的商品在圖說會標記★號
　（以日文原版出版時間2012年5月為準）。未標記★號者，因製作時
　間較久遠，現已無法購得，敬請見諒。

＊器皿的尺寸標示：W為寬度，D為深度，H為高度。

我認為，聆聽他人的故事，
是了解自己的一種方式。
聽著飯干小姐的敘述，
好幾次都感覺到，
無意識中被埋藏在心裡的想法被喚起。

每個人都擁有屬於自己、獨一無二的經驗，
以及由經驗導出的真理。
每當新的經驗又再累積時，
心中那份真理也不斷更新。

飯干小姐以製作器皿為業，
而我的工作則是寫文章。
我們在成為一個器皿製作者與寫作者之前，
都曾經東彎西轉，繞了好大一圈遠路。
雖然是兩條完全不同的道路，
但現在，當我們互相檢視彼此時，
發現兩人手中握有的真理卻是完全重合，
都是令人沉醉的幸福體驗。

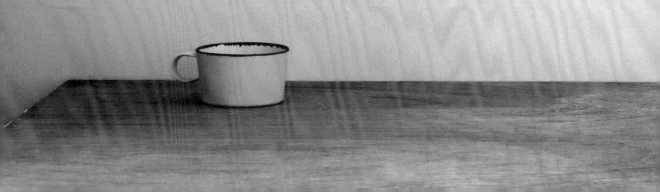

好不容易得來的真理，
與他人所有的真理產生共鳴時，
感受到的喜悅更是加倍。

在這本書中，
我寫下了飯干小姐的故事。
以及，與飯干小姐的真理產生共鳴的
屬於我的真理。

誠摯期盼，
我與飯干小姐所發現的
「真實的道理」，
也能傳遞到諸位讀者心中。

一田憲子

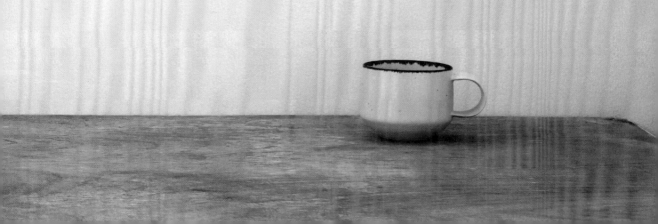

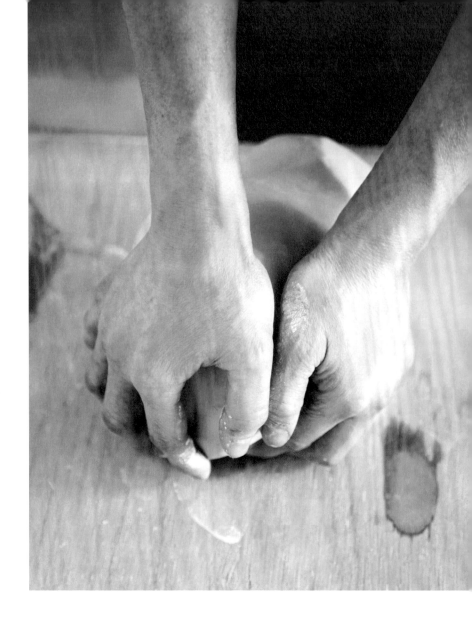

手工製作

飯干小姐的器皿有兩種生產方式。

其一，是親自以雙手來製作；

另一種則是在陶瓷器產地的工廠進行量產。

當她以手工製作時，

盡可能地不要留下手工的痕跡，避免手作之溫度留在器皿身上。

這是因為，與其強調個人特色，

她更希望自己做出的器皿能自然地融入每個地方、每個人的餐桌。

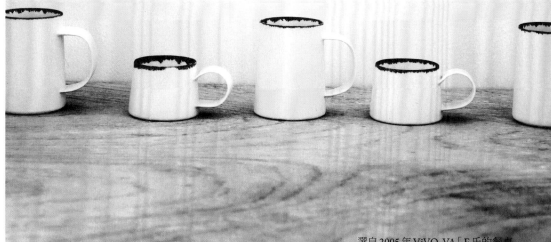

選自 2005 年 ViVO, VA「Ｆ氏的餐桌」
馬克杯：W 110×H 50mm
杯　子：W 100×H 90mm

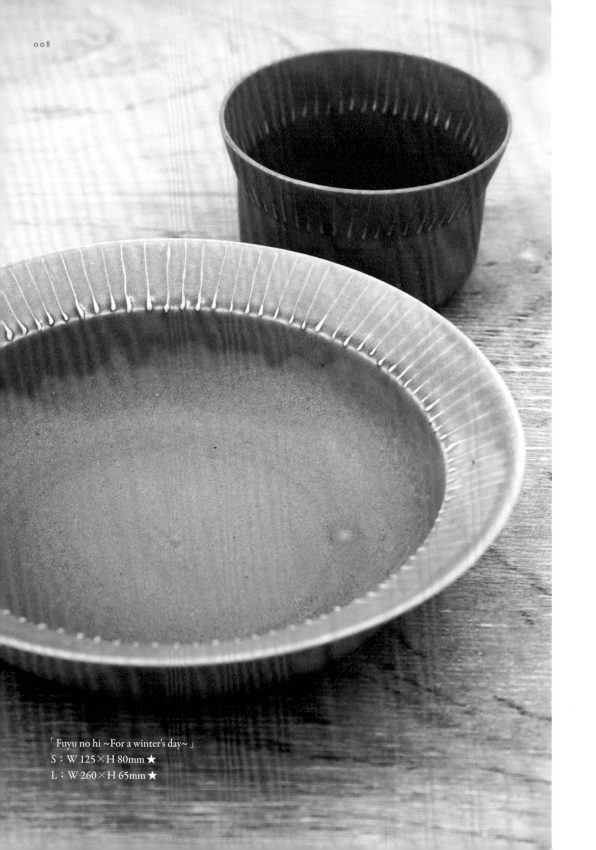

「Fuyu no hi ~For a winter's day~ 」
S：W 125×H 80mm ★
L：W 260×H 65mm ★

讓人聯想到某種情境的器皿

我為一個系列的器皿命名為「Fuyu no hi」*。

在冷冽而晴朗的冬日裡，喝一碗配料豐盛的熱湯，

雖然只是熱湯加上麵包，心情卻能愉悅滿足。

就像這樣，為器皿描繪了情境，

於是，購入此器皿的人，也能將這樣的情境一起帶回家。

我期望當它被擺置在餐桌上時，能夠讓人倏然想起冬日。

*Fuyu no hi 為冬日的日文發音。

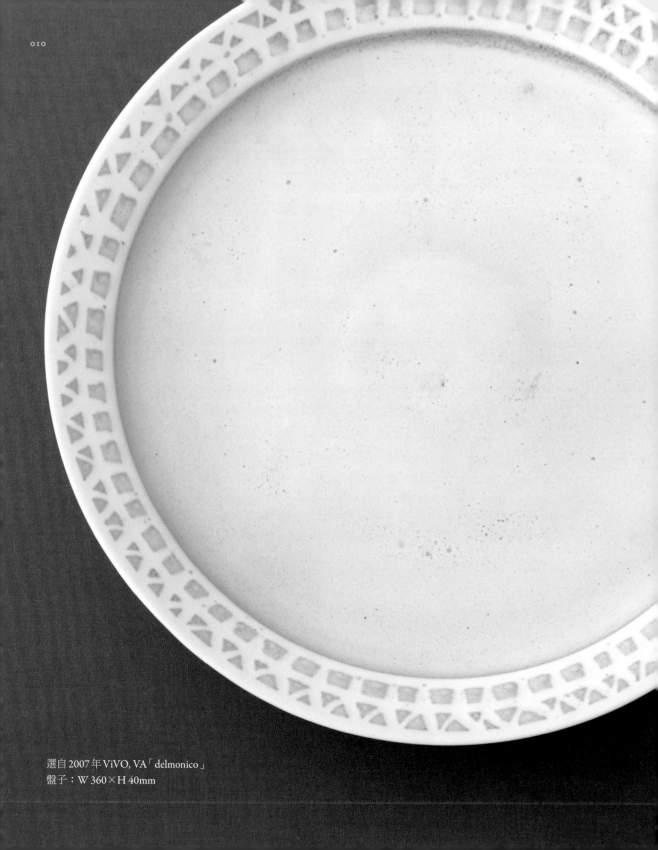

選自 2007 年 ViVO, VA「delmonico」
盤子：W 360×H 40mm

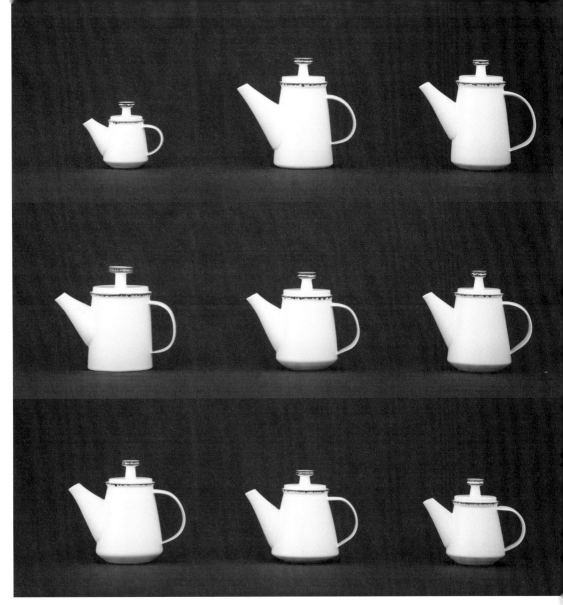

手工茶壺：W 120～185（把手到注水口）×H 105～190mm

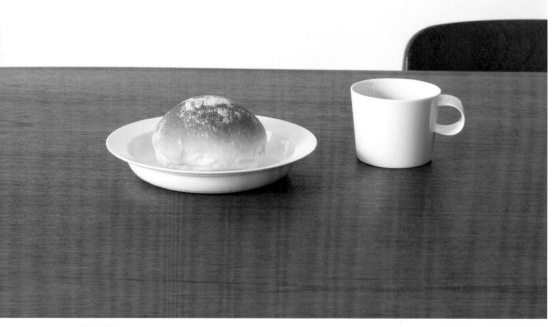

sketch 系列 盤子：W 170×H 25mm ★
選自 2012 年 Spiral Market「fika II」
杯子：W 95× H 60mm ★

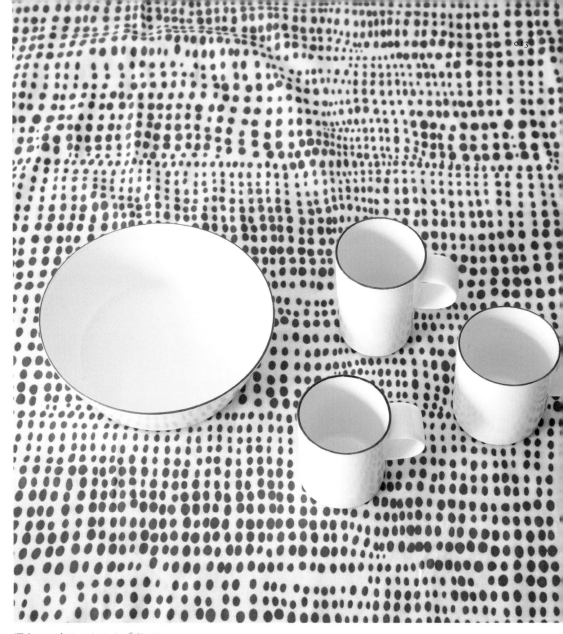

選自 2012 年 Spiral Market「fika II」
　碗　：W 145×H 45mm
杯子：W 75×H 75mm／W 80×H 70mm／W 70×H 60mm

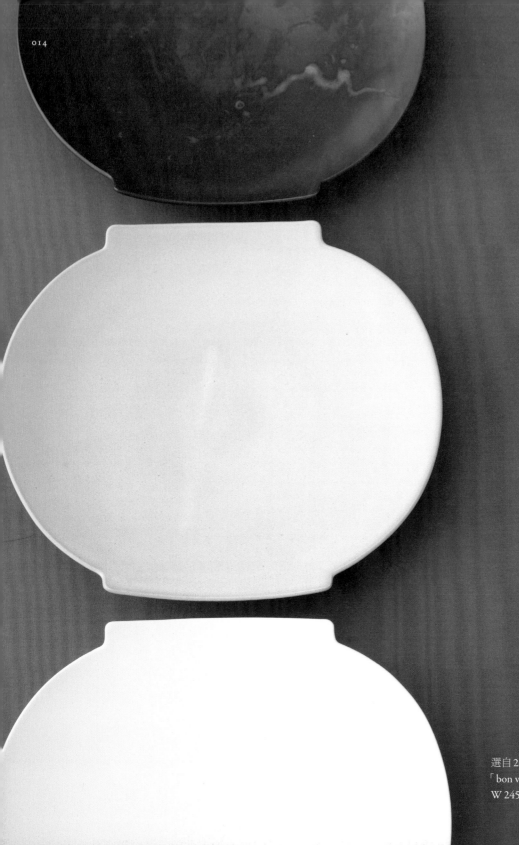

選自 2007 年 Galerie wa2
「bon voyage」
W 245×D 220×H 30mm

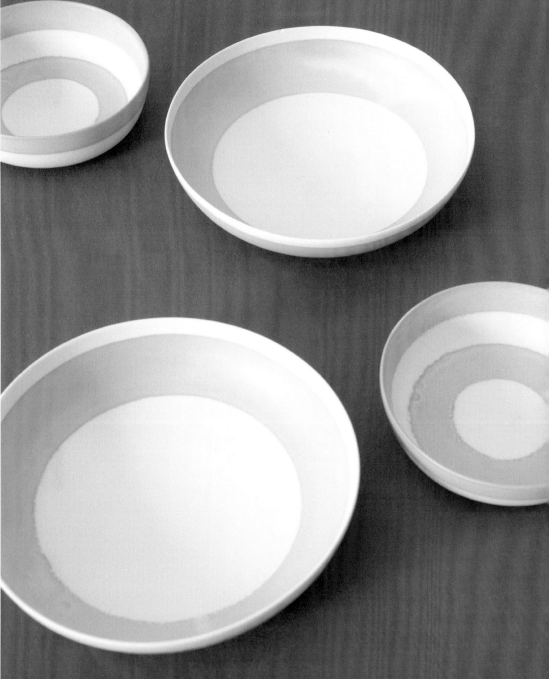

手工盤
S：W 135×H 50mm
L：W 250×H 50mm

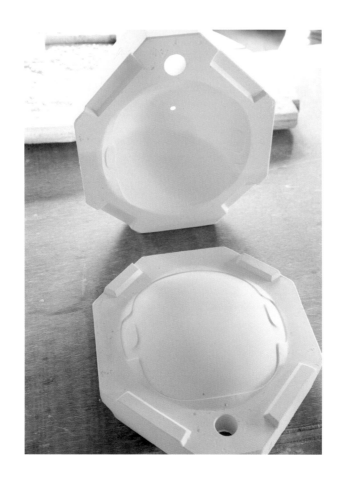

量產

量產的器皿，會使用模具來製作。

從一個模具，可做出大量相同形狀、相同尺寸的產品，

這些產品的外形、素材與顏色都是由飯干小姐所發想，

不過，在量產過程中，代表飯干小姐的個性會漸漸消逝，

之後再不著痕跡地融入使用者的生活裡。

這就是飯干小姐心中器皿的理想型態。

飯干小姐認為,直到客人在店裡買下作品之前,都是屬於創作者的職責範圍。店內所使用的包裝盒是委託在東京都台東區長期經營包材工廠的叔父製作,釘上復古的金色釘書針,蓋上自製的印章,最後再綁上緞帶。

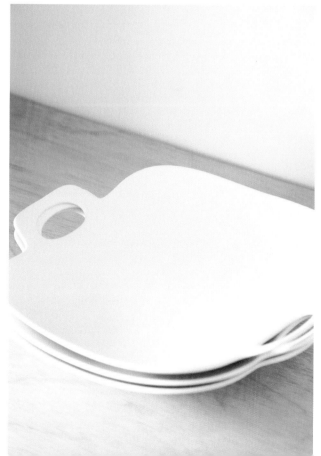

在左頁照片中的石膏模具裡注入陶土,待成形後,再施加釉藥、入窯燒製,便可完成右圖中的bon voyage系列器皿。

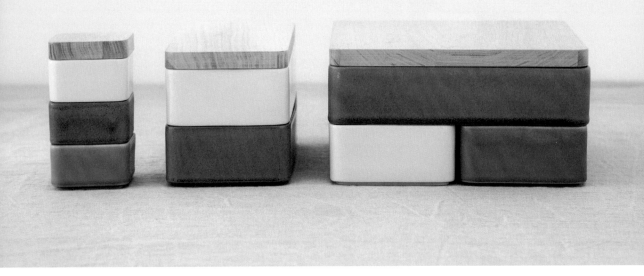

選自 2011 年 maison & object 展出作品「Utage tool jyu-baco」。
S：W 62×D 62×H 36mm、M：W 100×D 205×H 40mm、L：W 205×D 205×H 40mm。

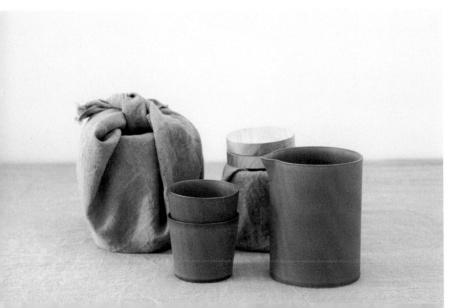

選自 2011 年 maison & object 展出作品「Utage tool jyu-ki」。
片口＊：W 100×H 120mm、杯子：W 70×H 60mm。

譯註：為方便倒水，在口緣處做出如鳥喙般倒水口的容器。

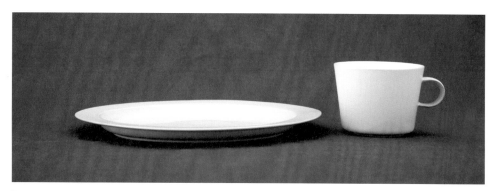

「un jour matin」盤子：W 265×H 21mm ★、杯子：W 100×H 75mm ★。

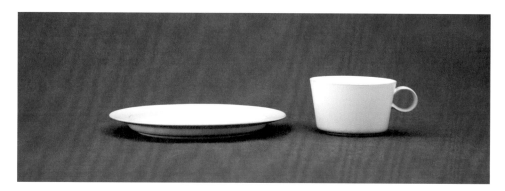

「un jour après midi」盤子：W 195×H 18mm ★、杯子：W 95×H 58mm ★。

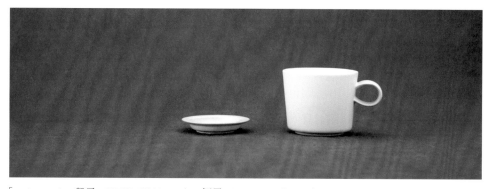

「un jour nuit」盤子：W 73×H 13mm ★、杯子：W 80×H 65mm ★。

為了量產器皿
前往佐賀縣・有田

以出產陶瓷器聞名的有田，
自古以來便傳承著量產的傳統，
每一道工序皆有專業分工，
在有田的街道上，散佈著製坯、模具、窯燒的工房，
與各司其職、各有專精的師傅。
專業技術的接力，使量產器皿得以誕生。

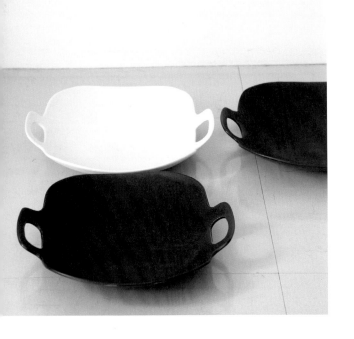

分工細膩的有田燒
為了量產而衍生的傳統

左上／飯干小姐會先用轆轤製作出器皿原型，之後委
託量產。不單單只是在紙上設計，而是親手塑出原
型，再轉換成量產製品。
右上／給工房的說明書。
左下／專門製作模具的師傅。
右下／由土坯師傅把泥漿狀的陶土灌入模型中定形。

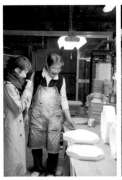

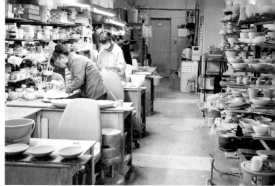

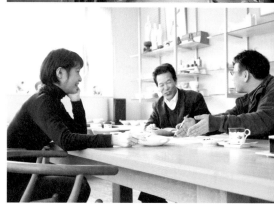

右上／在寺內先生的工房裡，工作人員正在製作來自日本全國各地的委託訂單。
右下／在事務所開會討論。中間是山本先生，右邊是寺內先生。
左上及左下／寺內先生的工房包辦從施釉到燒成的製程。

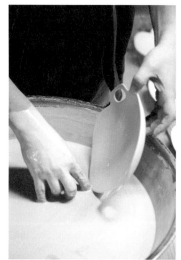

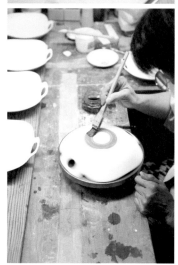

四年前，飯干小姐為了量產 bon voyage 系列的器皿而走訪有田。在陶瓷器的產地，有專門引介不同專業工房的公司，她也是透過仲介，認識了山本幸三先生，又在山本先生的介紹下，遇見了李莊窯的寺內信二先生。「我認為最困難之處在於釉藥的使用。」寺內先生如是說。因為隨著窯中溫度的不同，釉藥顏色會有微妙的變化，因此得一邊調整器皿在窯中的燒成之處，最後才能達到理想的成色。「我們的訂單並不侷限於有田地區，也有像飯干小姐這樣來自外地的訂單，因而拓展了原有的技術範圍。」寺內先生這麼說。

除了他們之外，還凝聚了土坯、模具等眾多專業師傅的技術與意念，才完成飯干小姐委託訂製的器皿。

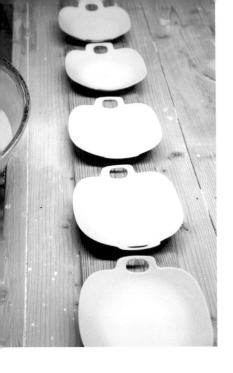

從手工製作到量產

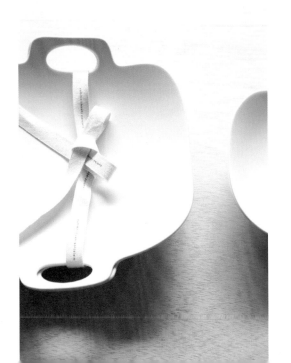

右上／在寺內先生工房的後方，留有江戶時代前期、足以代表有田燒創業期的天狗谷窯古蹟，走在其中隨處可見碎落的陶片。

右下／漫步在有田豐饒的自然美景當中，讓人暫時忘卻平日的喧囂忙碌。

左上／在寺內先生工房裡，已上釉的器皿。

左下／製作完成的器皿，從有田回到東京。

繞了一大圈，終於步上器皿之道

年少時我總想著：將來要成為一個「人物」，
指引我步上夢想之路的則是童年時期在餐桌上的回憶，
想成為一個製作器皿的人……曾幾何時開始有了這樣的想法，
無論何種領域的專家，一剛開始也都只是初學者，
不過，只要懷抱著堅毅的心不斷探求摸索著，
走過的足跡，終會踏出一條道路。
唯一的光線，只有自己的「信念」。

迷失無措，絕非毫無意義

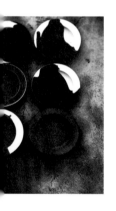

飯干小姐開始以器皿製作為業，是在她三十三歲那年。在經歷了就職、結婚、隨丈夫調職、重回大學校園等等人生大事後，她邁出了嶄新的一步。擁有一座屬於自己的窯，至今已是第十一個年頭。當她正值雙十年華的時候，第一次開始有了「想親手製作器皿」這樣的念頭。繞了好大一圈，如今終有現在的成果。

每個人都曾在年輕時懷抱遠大夢想，希望自己能夠達成理想中的目標，但大多數情況下都不知道該如何實現。我們相信在世界上，一定有一條通往理想的道路，只要找到它，以堅定確實的腳步踏上那條路，就能到達想去的地方。於是開始焦躁著想趕緊覓得那條路。然而，所謂正確的道路卻怎麼也找不到，因為那條邁向理想之道並不是原本就存在那裡，而是要靠自己創造出來的。飯干小姐這麼說道：「不管曾經在歷史上留下多麼偉大功績的人，也曾經一如凡人地活在世上。在那當下，與旁邊坐著的那個誰都不會有任何不同。知名人物或是與他比鄰而坐的人或是我，每個人都是同樣地在過一輩子，不同的只是，『做』與『不做』的差距。那個人因為做了那樣的舉動，而有了結果，在歷史上留下了些什麼。」

飯干小姐所說的「做了些舉動」，到底代表了什麼呢？

對器皿的記憶

她說：「記得當我還是小學生的時候，每週六的午餐通常都是三色飯。便當的白飯上有雞絞肉、炒蛋與肉鬆，且有個不成文的規定，我們可以把便當帶到家中任何一個地方去吃，這是喜愛料理的母親所設計的一項有趣巧思。

離開餐桌，在與平時不同的情境下用餐，僅是這麼簡單的舉動也會讓心情雀躍起來。」

雖是司空見慣的菜色，但只要更替了盛裝的容器，不僅是周圍的氣氛，其美味以及用餐者的心情也會隨之起變化。特別是飯干小姐的母親，因熟習茶道也喜愛料理，是個享受並樂於變換餐桌上各種不同器皿的人。以八吋盤盛放烤魚、小缽用來放涼拌菜，有時則會用葫蘆型的雙層盒作為便當容器。因為家中常會有親朋好友來聚會，飯干小姐從小便跟在母親身邊幫忙準備料理，看著器皿與料理所描繪出的美景而長大。

小時候對於餐桌的回憶，是一段曾被用心對待的記憶。想起曾用那個盤子吃過漢堡排、這個小碟子裝過醃漬小菜……，與器皿共同構築的光景，對那個人來說便是專屬的寶物。

「我想要以器皿為工具，創作出能夠使每個人都在心中浮現珍貴記憶的作品。」飯干小姐說道。

器皿能帶給人的愉悅，不只是用來盛裝食物進食而已。這個器皿曾裝過的菜餚，也代表著曾一起經歷的時間以及與一同用餐者所創造的回憶。每當用餐飲茶時，時光也堆疊在每個器皿之上。希望製作出像這樣能讓人持續珍惜使用的器皿，讓飯干小姐立下如此夢想的原點，正是三色飯。

尋找出口

在還煩惱著未來目標的那段期間，面對著眼前的十字路

口，決定要往哪裡走的關鍵，常常都只是一件再微小不過的事情。譬如擅長跑步、喜歡做點心，或是作文被誇獎了等等。然而，那看似不起眼的小事卻會成為火種，為即將奔向廣大天空的火箭點燃啟動的火苗。對飯干小姐來說，那便是「喜歡器皿」這件事。

在她上大學時，日本開始興起一股雜貨的風潮。女孩們憧憬《*OLIVE*》雜誌中的情境，關西地區也有一些如「Afternoon Tea」的雜貨屋或咖啡館開始出現。在京都就讀大學的飯干小姐，當時心中默默想著：不曉得有沒有跟器皿相關的打工機會呢？這時，有個朋友告訴她：

「附近開了一家感覺很不錯的器皿店耶！我想去問問能不能在那打工，他們如果在找人，要不要跟我一起去呢？」

「嗯！我要我要！」飯干小姐立刻答應。

之後，兩人皆被錄取，開始了她夢想已久的器皿店工作。大學畢業後，透過器皿店老闆的引薦，她進入了進口雜貨的公司上班，這一切可說都是託了那位朋友的福。就職的公司主要是從事進口，但也製作原創商品。飯干小姐那時便已懷抱著有一天能自己設計器皿的夢想。

某天，她不經意地跟朋友聊起這個想法。

「我也去上了陶藝教室的課耶！」（朋友）

「真的嗎？！」（飯干小姐）

「那個陶藝班的老師是個有點古怪的大叔呢！」（朋友）

「我也想去學！！」（飯干小姐）

這便是她邁向陶藝創作的第一步。

飯干小姐是一個很可愛、任誰都會喜歡上她的人。但不僅於此，她有時會展現出令人驚訝的魄力，有著難以置信的幹勁，抱持堅強的信念，自力開創出道路。在後面會詳細談到她對工作的態度，完全超越了只是「喜歡器皿」的程度，且下定決心必勇往直前。正因為如此，在聽到飯干小姐年輕時的故事，反而令人感到有些意外。不管是打工，

還是去陶藝教室學習，當時的飯干小姐都是藉由周圍具有行動力的朋友鼓勵，才得以踏出一步。而且，雖非自己決定方向，卻往往為人生帶來轉機。

我想，這是因為飯干小姐總是真誠待人的緣故。倘若虛偽造作，旁人所見的自己與內心真實的自己會有些許不同，因為不展現出真我，身旁朋友也不會真心的給予建議。而飯干小姐的身邊，總是有著許多誠摯以待的朋友。

自己若不認同，便無法向前邁進，但她會率直地傾聽身邊值得信賴之人的建言；相信自己的力量，有時也會藉助他人之力；秉性堅強，卻也有著順勢而行的柔韌性質，飯干小姐正是一個善於在其中取得平衡的人。

舉例來說，在與飯干小姐一同工作時，即使意見相左而有爭辯，也不會有人因此而討厭她。通常在工作上若與人發生爭論，不知不覺中會變得對人不對事，不針對「事情」本身提意見，而是轉為批評「對方」；然而飯干小姐不管對「事情」說出再嚴格的評論，但卻不會失去對「對方」的信賴感，同時兼具冷靜與溫柔，也正因為如此，她才會受到這麼多人的喜愛，我想正是這樣與人的相處之道而使她愈見茁壯。

那間陶藝教室的老師，是位七十多歲的老爺爺。

「一如傳言所說，果然有點怪（笑）。他同時也是一位平面設計師，喜愛包浩斯（Bauhaus）。雖然跟一般的陶藝教室有點不一樣，但這對我來說反而是好事。」

搬家到福岡

在親手捏製器皿的學習過程中，飯干小姐漸漸希望能夠做得更全面、也更深入。她一方面尋找教授相關課程的地方，另一方面也考慮是否要去考京都的窯業學校。而且，當時她已經結婚了。

與現在不同，從前很流行「結婚離職」，有許多女性都認為結婚是職場上的一個終點，但對飯干小姐來說，結婚與「自己要成為一個什麼樣的人」完全是兩碼子的事，即使結了婚，也不能停止追尋自我，而「想要做只有我才能做的事」這個想法在心中愈發強烈，一邊想著這個問題的解答說不定是「製作器皿」，一邊專心致力於陶藝的進修。此時，她的丈夫卻不得不轉調至福岡工作。

「那時我正下定決心要就讀窯業學校，卻突然得要搬家，心情頓時感到非常沮喪。當時母親對我說：『若是妳命中注定要做這件事，不管妳走到哪裡，終究還是會走上那條路。』這讓我不再忐忑不安，選擇相信母親的這番話。」

飯干小姐說著說著，淚水潸然落下。我也有過這樣的經驗，為人生帶來轉機的，有時是一句只有母親才能說出的話語，比起任何專家的建言，都更能夠成為女兒堅強的後盾。

「從那之後，我的想法就改變了。即使現下無法達成，倘若我真有做那件事的命，那麼『現在』就只是在抵達終點之前的岔路，然而如果最終還是無法實現目標，就代表著也許這條路並不適合我。母親的那句話，讓我願意放棄近在眼前的目標。」

之後，飯干小姐與丈夫一同在福岡生活，度過了一段相當愉快的時間。

「外子的老家就在福岡，所以那時常跟公婆一起吃飯，他們教導了我能嚐盡鮮魚美味的正確吃法，且那裡鄰近有田燒、唐津燒等陶瓷器產地，所以也常一同探訪名窯，物價便宜，又有許多美食，到現在我都還是很喜愛福岡。」

另一方面，搬到福岡後沒多久，她便開始尋找每天都能練習的陶藝教室。

「我那時充滿了幹勁，陶藝老師甚至把教室的鑰匙交給我，告訴我說：『妳隨時想來都可以來。』」

去福岡之前，她在大阪的百貨公司參觀了「古唐津＊的流變」展覽，感到非常震撼。

「展覽中所展出的古唐津器皿真的非常美麗，我反覆翻閱買來的圖鑑，想著自己為什麼會這般著迷於此。」

大略來說，陶瓷器可分為兩類。一類是如唐津燒、備前燒等的「陶器」，形狀不工整，憑藉陶土及火侯展現出獨特魅力；另一類則是如有田燒、清水燒等的「瓷器」，質地冷硬而表面光滑，外形線條俐落，有時也會施加彩繪。飯干小姐現在的作品大多是以瓷器為中心，不過，住在福岡的那段期間則是陶器為重。若是現在認識飯干小姐的人，知道她從前是以陶器創作為主，恐怕會嚇一大跳吧！但是，不管是陶器還是瓷器，想傳達出來的意念都是相同的，她後來因為覺得瓷器更適合呈現她的想法，而做了這樣的選擇。

以旁人的眼光來看，她去上陶藝教室只不過是家庭主婦一時興起的興趣。不過，這時的飯干小姐在內心已決定「要以製作器皿為業」。

「我從年少時就一直在尋找著未來理想的目標。我們常見到有人『想做些什麼，卻不知該做什麼』，但那樣的人說不定在某些地方已經獲得滿足。我也許是一直以來都感到有些不滿足，想著：『還不夠！想做卻不能做！』這樣的心情很強烈。」

也因此，飯干小姐在福岡度過了三年充滿樂趣的陶藝生活。

＊譯註：古唐津指的是於西元一五九六～一六二四年期間所製成的唐津燒。

曾跌倒過，才能再站起來

經歷震災

一九九五年一月十七日發生了阪神淡路大地震。飯干小姐位在兵庫縣寶塚市的娘家與祖父母家，以及姊姊家都坍塌毀壞。幸運的是家人們都倖免於難，只是從小到大生活過的家、家具，還有母親珍視的器皿等等留有珍貴回憶的物品都已不復在。聽聞消息後，住在福岡的飯干小姐立刻拿起電話，卻遲遲未能聯絡上家人。

「在那數個小時的期間，我不安地猜想著父母是否都已不在人世。」飯干小姐語道。

到了傍晚，打電話到親戚家，好不容易終於跟父母說上話。三天後，她回到老家，才看到眼前毀壞殆盡的家屋。

「人呐，真是很不可思議，不管是多麼悲慘的事態，都還是能夠承受。即使再無語問天，還是有辦法站在原地，並不會過於慌亂失措。」

但是，在那之後，飯干小姐有好一段時間無法再製作器皿。

「當身邊許多東西都崩壞時，我覺得自己什麼都不需要了，此地有著我從小到大的幸福回憶，這樣就已足夠，對物品不再執著，因為切實地感受到，萬物終有一天會變遷，無法持續到永遠，所以長久保有某項物品，既無意義也沒有

價值。心中生起這般想法，根本無法去思考要製作器皿。」

在這之前，她一直認為擁有許多物品、過著豐富充實的生活是一件「好事」，也相信未來會不斷地有進展。然而，世事難料，你永遠不知道下一秒會發生什麼事。

「曾視為理所當然的事，卻驚覺並非如此，原本的價值觀被徹底顛覆，切身感覺生與死只在一線之間。地震過後，我變得脆弱易懼，不知道該相信些什麼，也不知道還有什麼值得珍惜。」

那段期間，持續往返於福岡與關西地區。某天，娘家附近的「Afternoon Tea」於震災後重新開幕，店前聚集了長長的人龍，這是前所未見的景象。

「我那時心想，即使遭逢巨變，尚未恢復到從前的生活狀況，人們依然希望能享有片刻的休閒時光。」

這一幕為陷於低潮之中的飯干小姐帶來救贖。器皿有著讓人們感受幸福的力量，認真看待日常事物，將能為人心帶來安定。雖然還有些不確定，但憑藉這份感受，她慢慢地重拾起器皿之業。

「起初會這麼想：『老家的父母跟親戚甚至連澡都沒得洗，我居然還有心情製作器皿！』因為與父母相隔兩地，更是放心不下。但是，我想父母一定也希望我能過得開心，所以決定盡全力去完成眼前的目標。」

經歷那場大地震，深刻體認到不能老是等著「未來有一天」。

「若有想要的東西，現在就努力將它買到手！總想著『以後再買』，或許明天就買不到了。年輕時會期望著未來一定會有好事發生，機會總有一天會來臨，到時就能好好發揮自己的實力。不過，我終於領悟到，只是空等待，人生並不會有任何改變。」

在她心境歷經這些轉折的同時，她的丈夫又再次被指派轉調東京。這次飯干小姐下了一個決定，讓丈夫隻身前往東

京赴任，而她自己則前往京都嵯峨藝術大學進修。她用之前派遣工作賺來的錢支付學費，不足的部分則向丈夫借，承諾畢業後一定會還。她的丈夫這麼對她說：「若有想要做的事，就去做吧！」

「我想，正因為我結了婚，才有辦法走上這條道路。」她說道。

「如果一直住家裡，也許最後仍是一事無成。我的父母從小就告訴我：『妳並不特別』，要我不要冒險挑戰，只要平平淡淡過一生就可以了。但我總想著：『不，世上一定存在著只有我才能做的事！』而結婚後，丈夫也鼓勵我勇敢去實現想法。」

飯干小姐說，至今，丈夫仍是最了解她的人。

「起初，丈夫對於我的曲折遠繞感到有些焦慮。不過，漸漸地他明白，這是我才會繞的遠路。我呀，倘若眼前有一條可直接穿越的小巷，我一定也還是會繞好大一圈路，才終於走過這巷子（笑）。我總是這樣，花了許多工夫在原本也許不必走的路程上。丈夫看著我這模樣，也曾給過我建議，但是他之後似乎理解到：『也許，她非得經歷這些遠路後，才能抵達終點，那就放手讓她隨心去做』。」

有些人善於處世，能夠預測事情的走向，分析其結果，再決定後續該怎麼行動。不過，飯干小姐不是這樣的人，若只是紙上談兵，她是無法向前邁進的，非得實際去做了之後，狠狠地碰了壁，痛得叫出聲，才能再想下一步該怎麼走。

她認為，正是因為經歷過這些過程，下一步才有意義。若要獲得些什麼體會，需要耗費時間，所繞的路途距離更是不可小覷。但這一切，飯干小姐一定都已了然於心。她比誰都更清楚這一點。這過程也鍛鍊了她，使她更加堅毅，她反倒是樂在其中。

賭上人生的兩年

就讀京都嵯峨藝術大學的這兩年，成了她改變往後人生的
轉機。她搬回娘家住，通學到京都去雖然往返很花時間，
但可以節省開支，同時也可以再回到結婚前工作的公司兼
職。就這樣，她在三十歲之後展開了二度的學生生活。

不過，事情卻不如想像中順利。

「當時創作都以陶器為主，該如何展現出泥土的特質，如何
才能順利操作轆轤，在屢屢失敗中不斷嘗試。但指導老師
卻完全否定了我的作品，那時每做出一個作品，都被批評
得一無是處，總是被說『努力的方向根本不對！』『妳的
作品太彆扭！』現在想起來，其實老師說的並沒有錯，當
時卻想著：『老師到底想說什麼？』不明白話中的意義，
不停反覆思考答案，夜不成眠。」

而且，周圍都是十九～二十歲的學生，飯干小姐身為一個
重返校園的社會人士，顯得特別格格不入。

「我無庸置疑是最年長的學生（笑），一聽到有人說：『主婦
來上學』就會火冒三丈。所以，我下定決心，無論如何都
要竭盡所能、做到最好。」

有一天，老師出了一道功課，必須創作出一個立方體，並
在上頭「留下痕跡」，但飯干小姐不管怎麼做，老師還是
對她說：『妳做這個到底有什麼意義？』屢戰屢敗，仍是
得不出解答。

「持續累積的煩惱已經到達了極限。我想展現出什麼？老師
真正想說的是什麼？我的作品到底哪裡不好？」

最後變得什麼都做不出來了。

「當時已經做好了立方體，只要在其上『留下痕跡』就完成
了，但我卻毫無幹勁，一點也沒有想完成的意念，就這樣
放了好幾天。雖說如此，但我也是有志氣的，我沒辦法拿
出一個模稜兩可的結果給人看，想著非得要找出正確解答

不可；這跟老師的評語無關，只是因為希望拿出我確信『這就是我的答案』的作品。」

直到把自己逼得毫無退路的某天。

「我在公車上靈光一閃，不禁驚呼出聲。」飯干小姐這麼說。

故事突如其來的發展，令人驚訝。到底是想通了什麼呢？雖然飯干小姐說這很難解釋，我還是央求她告訴我其中緣故。

「嗯……要如何在立方體上留下痕跡呢？說起來可能會覺得沒什麼特別了不起，但也不是指在上面畫圖或是雕刻等技法。譬如，以手用力去壓那個立方體，就必須在立方體上看得出手壓過的痕跡；若是用筆在上面畫圖，則必須看得出筆劃過的痕跡；只是做出『類似』的痕跡是不行的。每一項要素都是環環相扣，若是使用某種素材，就非得要是用過這種素材的樣子才行。若要在這個尺寸的立方體上使用這種粗細的筆，就要在特定位置留下這樣的痕跡。就在那時我恍然大悟，雖說這沒有正確解答，但我認為是有的。」

聽了飯干小姐的說明，我雖似懂非懂，但卻能深深認同。也許，這就是所謂的「必然」，世上萬物均有其存在的道理，就如同傳達內心真實想法的用語是獨一無二，也如同，自己應該踏上的道路只有一條。世間事物的真理只會有一個，於是，我們必須專心致力去追尋。不去想「是這個嗎？」，而是相信「就是這個！」，一定要緊握住眼前這隻手。但因為人總是害怕斷言「就是這個！」，而容易猶豫不決，總是在問「是這個嗎？」，只會錯失時機。若不做出決定，就永遠都不會知道那到底是不是我們欲追尋的真理。正因為下了決定，才能發現錯誤，也才可以再踏出下一步。

對於仍陷於困惑的我，不知該怎麼找出那個獨一無二的真

理；若是能像飯干小姐一樣發現「就是這個！」，那該有多好呀！不過，唯一能確定的，就是她曾為此用盡全力去探求。

「那時候應該是相當嚴厲地將自己逼到角落，在我心中不只有著煩惱，而是無論如何都要找出答案的一份執念。」

飯干小姐回想著當年這麼說。也因此，對於如此渴求的人，神一定會告知答案。聽了飯干小姐敘述，我開始願意相信神的這項恩典。重點不是要怎麼求得解答，要不要接受眼前的答案，關鍵在於那是不是你心之所嚮。

就這樣，飯干小姐在立方體上留下痕跡，完成的成品只有一個。遺憾的是，作品在要放入窯中燒製時，同學不小心撞倒，摔到地上碎裂了。結果，飯干小姐還是沒有交作業。

「在最後評分的時候，老師說：『雖然已經破了，也不知道是誰的作品，但放在那裡的那個作品，就是這次課題的答案。』這句話讓我的眼前世界豁然開朗。老師雖不知道那是我做的，但他卻認可了我的作品，這讓搖搖欲墜的我得以重新站起。因為曾有那樣的經驗，讓我能夠持續創作至今。若是那個作品在被老師看見之前就摔破，不被任何人認可，結果就只是沒交出作業的話，我想我應該從此都不會再創作了。」

飯干小姐一邊說，眼眶中也盈滿淚水。即使都已經過了十多年，在她心中仍充滿著難以想像的痛苦與喜悅。

這真是一段難得的體驗，她心中該有多麼艱苦、又多麼開心呀！而且，不是在十幾歲的年少時期，而是成為一個三十多歲的大人後才感受到的體驗，讓我感覺到這就是飯干小姐今日成就的基石。

「在那次作業之後，我又充滿了製作器皿的力量，發現自己找到了創作的方向。」

之後的一年，她在大學中持續創作。因為老師本就不是一個會稱讚學生的人，想從老師口中聽見讚美，難如登天。

但飯干小姐心中已找到答案，之後便致力於磨練能善加展現想法的技術。畢業展時，作品竟然受到那位嚴格老師的推薦而得以入選。

「在那之前，我只是單純把想像化為實體，周圍的人也不時會稱讚我，參加陶藝展也會得到一些獎，但那些恐怕都不是『無可取代』的作品。自從那次經驗後，我變得能夠明確說出自己的風格為何，即使僅是杯子把手有一公厘的不同、即使是自己親手做出的作品，但我知道那就是不對。這一切都多虧了那兩年讓我受益良多。」

開始創作家生活

終於從大學畢業，飯干小姐回到位在東京的丈夫身邊，在住家設置了窯，開始製作器皿的活動。

「從前都是漫無目的的創作，但畢業後，我開始對自己的作品抱持著信心。若是能找到一個地方發表作品，對於往後的創作生涯一定會有所幫助。果然，漸漸地開始看出成效。每向前邁一步，眼前就會出現一個新契機，一切開始慢慢有進展。」

這並不是沒來由的自信，而是斬釘截鐵的確信。

「過去兩年曾嚴厲地將自己逼到角落，過程中我學會了對待自己的方法，我不再對自己抱持過多的期待，這是因為看見了自己的極限，知道自己能做到什麼地步。我可以維持作品有這等品質，所以不會去做超乎能力範圍的事情，心底明白自己能夠安心創作的界線在哪裡。」

那時，飯干小姐在家一方面要創作，還得要做飯，而且傍晚五點到晚上十點竟然還要去打工兼差。

「為了繼續創作器皿，也需要有收入來源。當時真的非常忙碌，是以分為單位來規劃一天的行程。幾點到幾點是製作器皿時間，幾點要做菜，幾點又該出門，還要調查去打工

時，最快可抵達目的地的是幾號車廂；事前都必須先規劃
好才行動。」

飯干小姐將作品送去參加比賽，漸漸打開了知名度，前來
接洽進貨的店家也日漸增加，最後開始了在自家角落設置
工作室、每天使用轆轤創作的日子，看似是朝著成為陶藝
家邁出了小小的一步。不過，飯干小姐的目的並不在此，
這只是她為了達到理想的第一步而已。

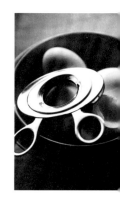

使用的方式

即使是同一個器皿，
跟誰一起用、用來盛裝什麼、在何處使用……
使用方法因人而異。
正因為如此，某時某處的餐桌風景，
在世上都是獨一無二的。
有一天，即使器皿不復在，
那片風景也會永遠留存你我心中。

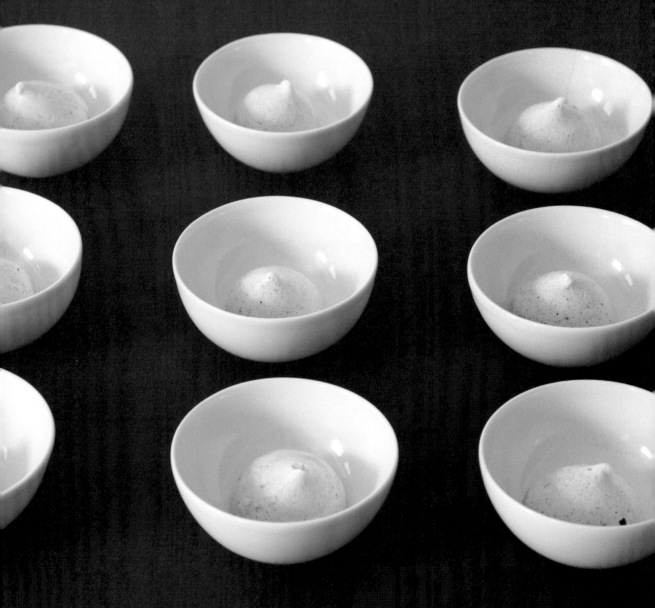

同樣形狀、大小的器皿，以等間距擺放在餐桌
上，展現樸實簡單的外形才有的重複之美。
選自 2009 年 Spiral Market「那情景刻劃於我心」
的展出作品
碗：W 90×H 40mm

+g

yumiko iihoshi Exhibition In Taipei

2014.07.19-08.17 at xiaoqi+g

facebook:xiaoqiplusg

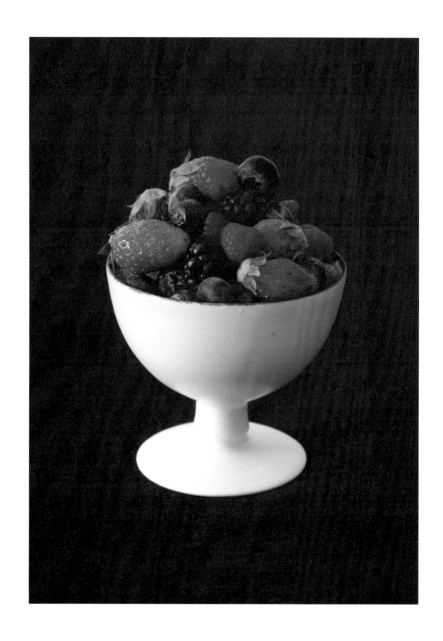

此作品同樣是多個重複擺放在一起也很美麗。跟左頁
從上往下俯視的角度不同，因為杯腳墊高了高度，從
側面看可展現出杯子外形的「連續性」。
選自與左頁相同的展覽。杯子：W 115×H 110mm

將法國麵包切為長條狀，以半
熟蛋代替沾醬。因為想展現這
種在法國學到的吃法，而創作
出此器皿。
水煮蛋架：W 50×H 110mm

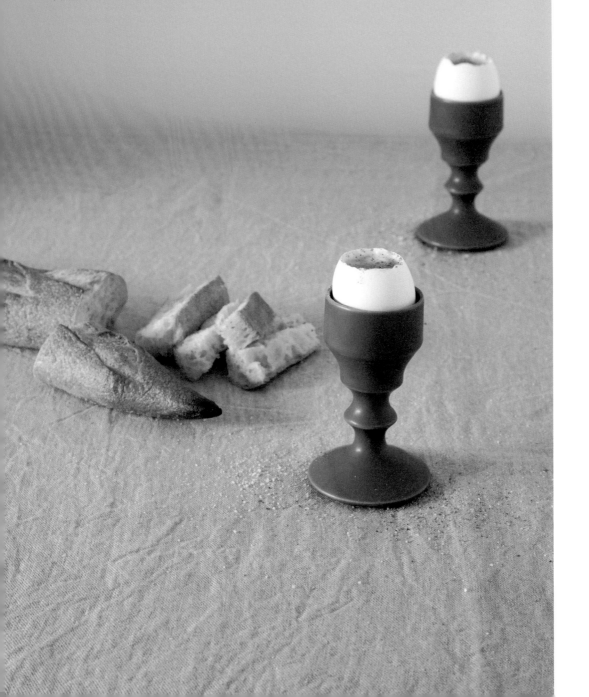

希望可以有多種用途而設計出這種
尺寸的碗與盤。
「journal standard Furniture」原創商品
盤子：W 205×H 32mm ★
　碗　：W 150×H 90mm ★

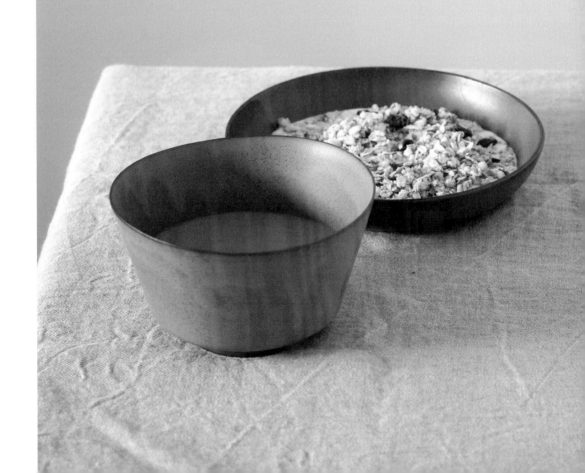

un jour系列的器皿每次展覽都會推出不同顏色的
版本。
「un jour après midi」盤子：W 195×H 18mm ★
「un jour matin」盤子：W 265×H21mm ★

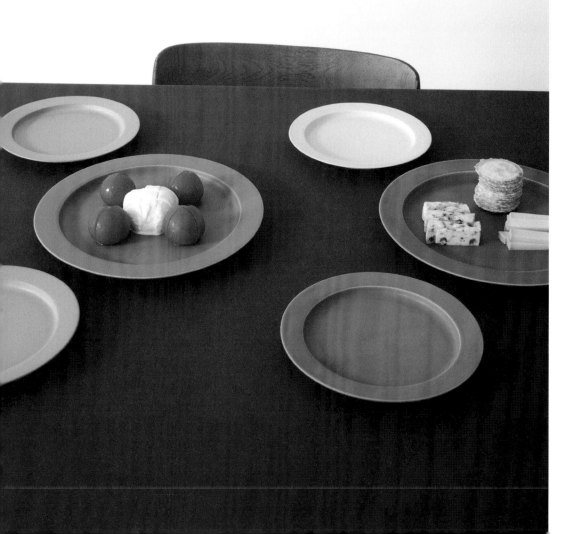

右上／專為咖哩店 OXYMORON 所設計並量產販售的系列。

盤子：（S）W 170×H 20mm ★、（M）W 205×H 30mm ★

左上／適合搭配自製器皿的玻璃杯。水杯共有三種尺寸，葡萄酒杯也可
拿來盛裝甜點。

水杯：（M）W 90×H 80mm ★、葡萄酒杯 W 90×H 105mm ★

右／只要有四種器皿就能營造出豐富的餐桌景色。

「with 4」12 盤子：W 123×H 32mm ★、24 盤子：W 240×H 40mm ★、
14 缽：W 143×H 60mm ★、17 缽：W 170×H 60mm ★

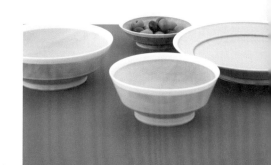

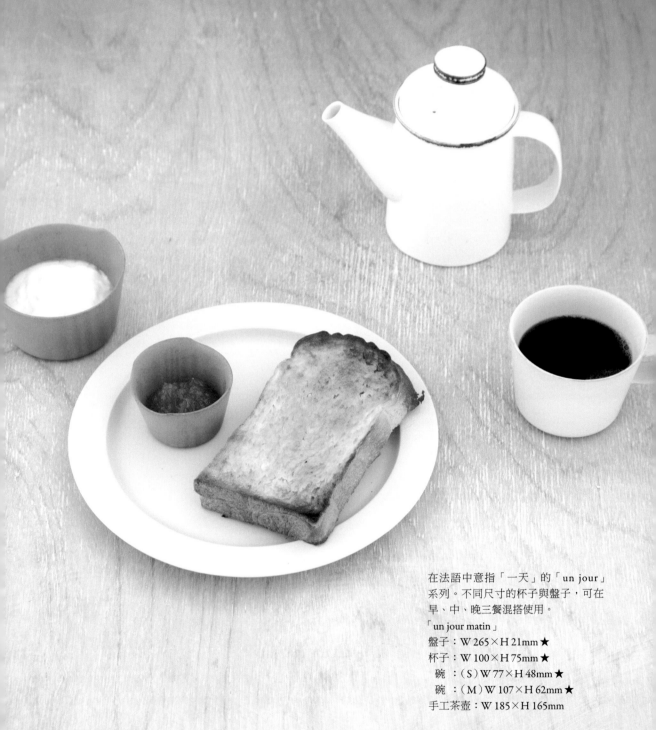

在法語中意指「一天」的「un jour」
系列。不同尺寸的杯子與盤子，可在
早、中、晚三餐混搭使用。
「un jour matin」
盤子：W 265×H 21mm ★
杯子：W 100×H 75mm ★
碗：（S）W 77×H 48mm ★
碗：（M）W 107×H 62mm ★
手工茶壺：W 185×H 165mm

與咖哩店使用的器皿同系列。先去店裡吃咖哩後再買這些
器皿好呢？還是要先擁有器皿再去店裡吃咖哩呢？
「OXYMORON」
盤子：（M）W 205×H 30mm ★、（S）W 170×H 20mm ★
茶杯：W 90×H 62mm ★

 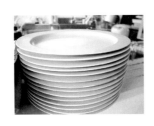 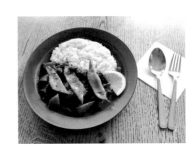

今日也在某處的餐桌上

在餐廳或咖啡館；

在獨自生活的套房或是一家人齊聚的餐桌上，

今日依然有人在某處使用著飯干小姐製作的器皿。

餐桌上的風景終會化作記憶的一部分吧！

這次在許多人的幫忙之下，

得以呈現出日常中的器皿之景。

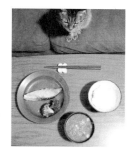

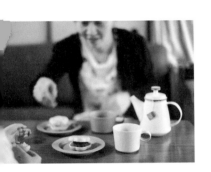

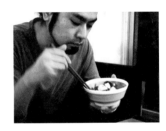

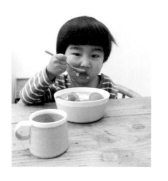 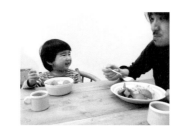

呼──呼──。好燙好燙！喀茲喀茲。
悠閒的一天。

展覽會上

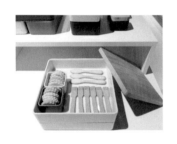

2011年在法國巴黎家具家飾展（Maison & Objet，歐洲三大家具博覽會之一）上的展出。為了透過器皿介紹日本自古傳承的優美習慣，展示了Utage tool系列的層疊盒與酒器。層疊盒可重複堆疊收納，一一展開又可在派對時盛裝多種料理。至於酒器，則是可以在片口裡面套疊放入杯子，外出攜帶也很方便。

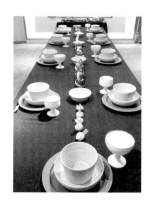

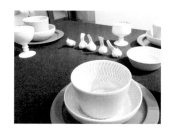

2009 年在 Spiral Market 舉辦的個展「那情景
刻劃於我心」，展出概念是「每個人記憶中
都有著一段鮮明的餐桌風景」。其中一個擺
設場景，是在長桌擺上一排器皿，營造出宛
如《最後的晚餐》般的氛圍。

巴黎歷史最為悠久的麵包店「Poilâne」所附設的餐廳也使用飯干
小姐的器皿。

「Poilâne」

CUISINE DE BAR

38 RUE DEBELLEYME 75003 PARIS TEL：01-44-61-83-40

每週二～週日 8:30～20:30

CUISINE DE BAR

8 RUE DU CHERCHE-MIDI 75006 PARIS TEL：01-45-48-45-69

每週二～週六 8:30～19:00

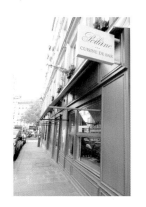
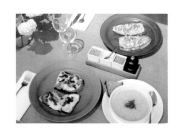

在異國的天空下

做個小小的食器製造商

無論喜悅或悲傷,人都必須要吃飯。
因此,餐桌上所用的器皿,
應盡可能地樸實沉靜,
不管何種心情、何種料理,都能悄然相伴,
只在驀然想起才發現,記憶中總有它的存在,
我想做出這樣的器皿。

一杯咖啡也可改變世界

飯干小姐的作品可分為兩大類型。一種是自己親手用轆轤製作的「手作器皿」，另一種則是設計出原型，指定用土與釉藥等素材，再交由有田或瀨戶等陶瓷器產地的工房或工廠製作的「量產品」。為什麼要分這兩種做法呢？其中蘊藏著飯干小姐心中對理想器皿想法之根源。

量產品是大量製作出相同素材、顏色與形狀的器皿。

「我理想中的器皿，是在量產之後才算圓滿完成。」飯干小姐如是說。

一個創作者，應是致力展現出自己的獨特性，但她卻選擇透過量產，刻意消除屬於自己的特色。

起因是每天早上為丈夫沖咖啡的這個動作。

飯干小姐的丈夫是上班族，每天必須早起，通常不吃早餐就出門了，為此，她每天早上都會為丈夫磨咖啡豆，沖一杯熱咖啡。

「他有天對我說：『早上六點半拿著充滿手作感的杯子喝咖啡，心情實在輕鬆不起來。』不過又不想用外國品牌的杯子，也不想拿廉價的量產品，促使我認真地想：恰到好處的器皿應該是什麼模樣呢？」

量產的意義

人每天都要吃飯。不過，坐在餐桌前，並不總是好心情。有時會因為有好事而開心雀躍，有時則是遇上挫折而失望沮喪。正是因為用餐時有各種不同情緒，餐桌上的食器不應太具個性，不應太強調創作者的設計巧思。飯干小姐希望製作的，便是能夠悄然融入使用者日常生活中的那種器皿。

因此，她在手工製作器皿時，盡可能地不留下手作的痕跡，也盡量不讓人感受到屬於她的氣息。另一方面，在工廠委託別人製作的器皿，則會希望能殘留著手的溫度。飯干小姐希望能做出介於溫暖手工製品與冰冷制式量產品之間的器皿。

距今十五年前，她就有了這樣的想法。那時，她甚至都還不確定是否要以製作器皿為業。之後經過了一番波折，最後終於可以專職在器皿製作上；雖然周遭環境與自身立場都已迥然不同，但心中對於理想器皿的概念，從她尚未闖出一片天至現在都沒有變過，其心念之堅定令人驚訝。

我想，每個人都希望擁有「無可動搖的中心思想」。但是人心易變，即使現在覺得「就是這個！」，明年也許又會發現另一個更好的目標。在這當中最能夠確定的，應該是最接近本能所感受到的事物吧！美味、舒適、溫暖、懷念……用五感去感受，以本能感應到的，絕無虛假。我想，飯干小姐應該是突然領悟到了，當人在早上睡眼惺忪時，並不想用充滿著作家心意的手工杯來喝咖啡，而是想要樸實簡單的器皿這樣的「本能」吧！人們平時因喜好而挑選的物品當中，有多少是以「本能」來選的呢？通常都是因為有人說這東西很不錯、因為現在流行這個……，被流行趨勢、他人意見所左右，以「大腦」來選擇的事物，絕對無法長久留存。

不過，麻煩的是，通常以本能做出的選擇，大多都是處於無意識下的行為，直覺認為「嗯！這個好」，但隨時間過去，這樣的感覺也日漸消逝，終會忘記。捉住直覺的方法則是去分析「為什麼覺得它好」，把無意識下的感受提升到有意識的判斷。

飯干小姐是個很會說故事的人。用她那低而沉穩的嗓音，有時添加一些關西人特有的笑料，將她一路走來的想法娓娓道來，有趣得讓人忘了時間。就像不管怎麼挖，都有泉水湧現的水源地一般，每次見面都有不一樣的故事，每每都讓我聽得入迷、驚呼連連。能夠這樣條理分明地說出自己的故事，是因為她在心中已經將感覺化做言語。早上一邊拿著咖啡杯一邊想：「不知怎地，這杯子就是不合適」，接著分析原因，導出結果，並得出自己理想器皿的樣貌。這樣的結果也讓她發現量產器皿這個方向。

「剛開始，我嘗試自己手工做出無個人色彩的器皿，但是無論如何，最後還是會做出『我的作品』。我發現若是自己做便無法達到真正理想的狀態。於是知道擁有我的想法，卻不讓人感到沉重的器皿，必須藉由他人之手來實現。」

藉助確實的技術

從京都嵯峨藝術大學畢業之際，飯干小姐將當時的心情具體記錄在一本筆記本當中。

「前陣子我重新翻了翻那筆記，上頭寫著『我想做非日式也非西式的餐桌器皿』，並且寫了一句『想做個小小的食器製造商』這樣的目標。」

飯干小姐的理想並非成為陶藝家，也不是設計者，而是「一個小小的食器作家」，品牌名稱「yumiko iihoshi porcelain」也由此來。

「在表現自我時，是最具有可能性的，而量產則是表現範圍

最大的一種方法。」她這麼說。

不過，實際上該怎麼做，她一點頭緒也沒有。她的第一步，是參加在神戶所舉辦的「DRAFT！」選拔活動。這個活動的主旨是媒合尚無名氣的創作者與知名的複合品牌精品店（Select Shop），將作品商品化後上市。就如同職業棒球的選秀制度，在書面審查階段若能得到店家的指名，便可與對方溝通作品細節，進而商品化。

「因為那個活動有大型品牌的贊助，想著說不定能夠透過這機會量產，就試著報名參加了。」飯干小姐說道。

結果，她的作品獲得三家服裝相關的精品店青睞，但是每一間都表示他們願意買下做好的成品，卻無法量產。在這當中，唯一取得共識的是位於神戶的二手家具＆雜貨商「ViVO,VA」。同一時間，東京的器皿與生活道具店「KOHORO」也願意將她的作品放在店裡販賣。

因為在店家上架販售，也有雜誌前來訪問介紹，漸漸地她的名字開始為人所知。不過，無論是從前或現在，幾乎所有的人都認為她是一個陶藝家。然而，那只不過是飯干小姐的其中一面罷了。她在自家工作室中一邊製作器皿，一邊想：「一定要找到專業師傅做出自己設計的器皿」。而後為了尋找願意接下這份工作的人，探求量產的可能性，四處奔走拜訪。

「那時與工匠師傅見面，希望請他們幫忙製作我設計的器皿，但得到的答案都是：『若是少量的話，妳自己做不就行了嗎？』即使我向他們說明：『不是的，一定要請別人做才做得出來。』也沒有人能夠理解。」

不過，飯干小姐似乎有種「明知山有虎，偏向虎山行」的傾向，還是挑了困難的路來走。若自己做，只要花幾天時間就能完成，但她卻要耗費心力尋找未知的「某人」，將設計託付給他來製作。要理解她這樣的行為，的確是很困難呀！

「我當時想：就算用盡一生的努力，我的技術也比不上那些專業師傅，去到陶瓷器的產地，應該就能找到許多專精此道的師傅了吧！若是能藉助他們的力量，一定能夠做出好產品，與其自己花許多時間變得更厲害，倒不如依賴這些已經確實存在的技術。」

聽了她的話，我感覺她真是一位直接而純粹的創作者。她並不渴求作品在自己手中完成。原本以為創作者都會想向世人高聲宣告這些作品是我做的，然而飯干小姐所期盼的僅是「做出理想器皿」而已。

其實，要發現自己真正心之所嚮，比想像中更困難。雖然會有想要某項東西，或想做某件事的想法，不過那通常都連結著一些在真實想望以外的現實條件，比如這麼做會被稱讚，或受到公司的器重等等。就如同一朵花，必須將花瓣一一剝下，直接面對藏在最深處的花蕊，也就是自己真正的希望所在。若是能找得到它，我想，願望也已經實現了一半。

戰爭勃發！

在神戶的「ViVO,VA」販售的器皿，意外地大受好評。想著今後或許能順利量產，她開始積極準備。

在有田、瀨戶等陶瓷器產地，具有自古傳承至今的量產體制，將泥漿狀陶土注入模具，或是將揉好的陶土以模具壓製而達到大量製作同一形狀的器皿。一連串流程都有相當細膩的分工作業。來到這裡，得先經過不斷的討論溝通，接著再試做模型。為此，飯干小姐當時走訪了位於愛知縣瀨戶地區的一家公司。

「我帶了幾個想要量產的器皿前去，詢問量產的可能性，結果對方回答：『這個形狀要量產是不可能的！』」（笑）

那時遇見了後來持續有著良好合作關係的造模師中澤郁

子。造模師是專門製作量產模具的專業人士。

「中澤小姐認為，量產首先要考量的是製坯、窯燒等各個環節所有相關工作者的作業效率；對我來說，量產是消除自我風格的一種手段。把原本的手工作業改以量產方式來製作，在這過程中難免有落差，有時也會衍生出一些無利於效率的要求。那時，想法無法疏通，也摸不清彼此的認知差異，使進度停滯了好一段時間。即使多次前去瀨戶，也不見有何進展，因為互相都不明白對方到底想怎麼做，在溝通上窒礙難行。」

兩人現在相處得非常融洽，已成為彼此不可或缺的好伙伴，也正因如此，想起當年往事才令飯干小姐不禁發笑。如今已能夠暢所欲言，也能直接指出對方的錯誤。至於兩人是如何從歧異到相知，透過後面的對談便可了解。就這樣，跨越種種困難，花了一年半以上的時間，首次量產商品「un jour」終於面世。

之後，也善用此次的經驗，在佐賀縣的有田製作「bon voyage」、「with4」等系列，直至今日。

金錢與價值

個人要量產商品還有一個必備條件，便是要自力買下全數商品。這跟大品牌買下大量的成品是無法相提並論的，飯干小姐終究是個體戶，以「un jour」系列來說，十個品項各數百件成品，都必須由她自己出錢先買下，所耗費的成本自然不可小覷。買下之後，還得要想辦法全都賣出去，這可是得冒多大的風險！

「得拿出一筆這麼大的費用，妳不害怕嗎？」我這麼問。

「旁人看來是一場賭注吧？（笑）。但若是心中理想的器皿，便不會太害怕。如果稍有妥協，做出自己不想要的東西，我想應該就會心驚膽跳了。正因為投注了大筆金錢製作，

就必須真心喜愛它，喜歡到即使賣不出去也沒關係的地步。」她毅然地回答。

最初製作「un jour」系列時，她的存款不足以支付貨款，還四處尋找能貸款借錢的方法。不過，因為是委託規模不大的小廠商，無法一次做出所有的數量，所以買下分批交貨的物件後，先上市販售賣出的收益便可再買下一批貨，如此周而復始。

世間似乎將創作者談錢視為一種禁忌，認為創作者不該去想商業利益等問題，只須專心於創作，若考量到市場銷售就做不出好作品。但是，為了持續創作理想的作品，金錢是不可或缺的，不能光靠熱情，理性的判斷與未來的規劃都缺一不可。

「很開心的是，願意寄售我的作品的店家比起從前多了許多。隨著銷量的增加，支持我能夠持續嘗試新的釉藥，或是做出更困難的造形，有種挑戰接踵而至的感覺呢！」

商業眼光

飯干小姐起初是從在自家的小工作室製作器皿開始出發，之後訂單日漸增加，甚至晚上也不得不趕工才能及時交貨。於是她開始尋找外面的工作室，透過朋友介紹而找到了「台東 Designers Village」，這是一個協助創作者創業的支援機構，利用廢棄的小學教室改造成工作室後，對外提供租賃服務。有志者必須先提出創業企劃，並且通過審查才能租用。

「我在京都嵯峨藝術大學徹底鍛鍊了製作的實務技巧，而在這裡則接受了銷售與經營的訓練。」

提出具體數字，教導如何運用資金，以及如何使交易成立等等實際的商務知識。

「在這之前，我原本認為『只要把東西賣給了解作品的

人』，原來這並不是商業，作品的完成並不是終點，必須
持續接連地製作下去才行。而為了持續下去，則要透過經
營管理來支撐運行。此時，我才終於了解這一點，我的想
法因而有了改變，希望能有更多人看見我的作品，並且被
更多人所使用，是讓人想買回家的器皿。」

只是，飯干小姐心中仍有一番掙扎。

「我發現銷售與創作在根本上有很大的不同。不過，因為是
自己在賣，創作可以跟著變化，也因為是自己的作品，販
售方式也變得不一樣。這其中有著連動關係，也讓我相
信，由我自己來做這件事是有意義的。」

無論何時，作為指標的總是「yumiko iihoshi porcelain」的
核心思想。

「舉例來說，在百貨公司架上擺著各式各樣的杯子，我並沒
有把握客人會從中挑出我的作品；但若是一定數量的作品
擺在一起，便能呈現出『yumiko iihoshi porcelain』的想
法，那麼我想客人一定會忍不住想拿起來，且相信在實際
購買使用後，能為使用者帶來一段美好的時光。」這就是
飯干小姐表現自我的方式。

人們在日常生活中，很少大肆談論「金錢」，雖然會說
「想以自己喜歡的事為業」，但通常不會提到為此得花多少
錢，或是必須存多少錢吧！老是把錢掛在嘴邊，似乎是一
件不好的事。不過，用什麼方法賺多少錢，是維持生活基
礎最重要的事；因此，我認為金錢觀也等同於生活態度，
若想真正了解某個人，拿金錢的問題來問他是最好的方
法。金錢可說是人生之師，想成為有錢人，也代表著未來
想擁有許多讓自己更富足的各種事物。若不曾用過「好東
西」，就不會了解何謂真正的好，每天穿著喀什米爾毛
衣，才會明白那觸感、輕盈度與保暖度，跟之前穿的毛衣
有多大不同；亞麻床單越洗越能感受到其柔軟舒適；觀賞
歌舞伎表演或舞台劇、聽音樂等等，為了提升個人素養深

度，都是要花錢的。

然而，若只是拼命工作，也沒時間好好吃飯，全都靠超商外食解決，這樣過日子就算能多賺一點錢，但到頭來會變得不知工作的意義究竟何在。於是會轉念一想：即使少賺一點，日子可以過得悠閒就好了。

生活中重要的是什麼？這與你要在什麼事物上花多少錢有著直接關聯。怎麼「賺」、怎麼「花」，兩者孰輕孰重便成了生活方式之指標。

飯干小姐想呈現的不只是一個「器皿」，而是器皿完成前的一連串製作過程。人、物品、想法、金錢、地方，透過每一項要素的連結而建構出一個「小小的食器製造商」。各式各樣的器皿完成後，都將一一被送到不同地方，成為每一片嶄新風景的一部分，時光開始在它身上刻劃痕跡。創作的最前端是使用者的生活。或許，飯干小姐所追求的，是器皿在離開她的手後，融入每個人家中餐桌的那幅景象。

成功量產的過程

與造模師中澤郁子對談

量產器皿首先得從模具開始做起，

而打造最初的模具便是造模師中澤郁子的工作，

她還必須跟製坯、窯燒等製作現場的師傅們傳達飯干小姐的創作概念。

有時意見背道而馳，互相摸索著對方的想法……。

透過對談深入了解兩人在合作首次量產「un jour」系列作品的幕後故事吧！

飯干（以下簡稱「飯」）：我是在東京的生活風格展中第一次見到中澤小姐，之後便前往中澤小姐位於瀨戶的公司拜訪，傳達我希望將作品量產的要求。不過，中澤小姐最初是不是感到有些疑惑啊（笑）？

中澤（以下簡稱「中」）：是呀！應該是因為我有點摸不著頭緒，不知該怎麼做才好（笑）。

飯：像我這樣的陶作家，似乎很少有人會提出量產的要求？

中：沒錯，因為是初次聽聞，我當時還替妳擔心，一下子做這麼多真的沒問題嗎？

飯：當時我將器皿拿給她評估，她後來回答我說不適合量產，那是一個呈現梯形般上窄下寬、有著粗握把的杯子。

中：那杯子若要量產，形狀很容易歪斜，杯口會變成橢圓型；握把太粗，杯口形狀會被拉歪；若採用鑄型的方法，會因為陶土不夠緊密，燒製時容易扭曲變形。

飯：我一直都只用轆轤製作，那時第一次使用模具，所以根本不知道會有什麼樣的結果，也不了解箇中原因。因此，當時對她說可不可以試作一次，即使被告知沒辦法，也還是很想知道為什麼。

中：那時感受到了妳那種很想嘗試看看的心情。

飯：我做了一些變更，將握把修改得較細，但還是希望杯口能薄一些。請中澤小姐畫出杯子的製作圖，整體並非均一厚度，是越往下越厚。我想，那時中澤小姐一定心想：這人真是難纏！（笑）

中：飯干小姐給的挑戰真的很困難！從生產線上來看，製作的每一個過程都跟「人」息息相關，必須考量到他們的處境。就拿杯口很薄這件事來說，製作時相當耗費心神，容易產生不良品，而且也很花時間。但因為這是飯干小姐的要求，作為居中的橋樑，我認為完全偏向任一方都是不對的；必須要與兩方溝通後，找出中間點，或是摸索出稍微接近其中一方的作法。所謂的造模師，在做好模具後，還得要前往製作現場確認量產時可能會

發生什麼問題，一直到作品完成之前都不能掉以輕心。

飯：最初試作了三個樣式的杯子。那時，我心中已經有了「un jour」的構想，想要量產這系列的器皿。

中：不過，當時卻遲遲找不到能夠製作的窯廠。每一家窯廠的用土（白瓷、瓷器土、泥土、紅土）與釉藥及成形方法都不同。巧妙機緣下，在某個展覽遇見了一家新的窯廠，看著他們的作品，我心想：說不定很適合製作飯干小姐的器皿呢！我有種預感，他們所使用的素材若結合飯干小姐的風格一定能做出好作品。

飯：那時中澤小姐打電話告訴我這個消息，她說：「很難三言兩語解釋，總之妳過來這裡看看吧！」實際看了之後也讓我信心大增！他們的釉藥相當有魅力，只是使用的土似乎有點不搭，於是我提出希望能使用其他陶土的要求，之後被中澤小姐訓了一頓，我才知道，原來通常是不能要求窯廠更換用土的（笑）。

中：也不是說完全不行，當下應該

是想讓飯干小姐了解這樣的要求是很強人所難的。

飯：中澤小姐總是一臉淡然地說出很重要的事情呢（笑）！

中：為了要讓接下來的窯廠可以順利進行，所以不管飯干小姐有什麼要求，我都會先打回票，然後再看看她的反應。若飯干小姐仍十分堅持，那麼便只好請窯廠也幫忙配合。所以她說「希望這麼做」，我會一再確認「真的要這樣做？」「非這麼做不可嗎？」在這樣一來一往的過程中，感受到創作者堅定的想法，我才有辦法去說服窯廠。

飯：對我來說，一切全仰賴中澤小姐。但我也學到，若是擔心會讓中澤小姐為難而有所顧忌，那麼我的真正想法就無法被了解了。

中：結果，更換用土這件事竟然順利達成了呢！

飯：是呀！我以為接下來應該就沒問題了。將杯子範本送過去，請他們照著打樣，樣品卻遲遲未能完成。不過，我想我並沒有好好的傳達自己的設計概念，因為當時覺得既然都要量產了，我的想法應該不

重要吧！然而，如果沒有把早、中、晚三個尺寸的杯子都完成，「un jour」系列就不完整了，當時卻沒有同時進行三個杯子的製程。

中：要是能早點告訴我就好了！

飯：後來向中澤小姐說明這個概念，她馬上跟窯廠說明，這才開始往下進行下去。

中：對我來說也是第一次的經驗，因為之前都是一個一個確認過後再進行比較安心。

飯：經過這次經驗，才發現如果不將想法完整傳達，對方是不會明白的。

中：因為每個人對事情的優先順序都不同呀！其實要百分之百展現出作品的重點，是很難達成的。如果無法完全照著她的希望去變更，至少希望能夠做到呈現作品最重要的部分。對飯干小姐來說，最重要的便是釉藥、杯口薄度與器皿底部的標記。

飯：在「un jour」系列作品的底部，有以網版印刷（silk screen）壓印上「matin」或「apres midi」等字樣來表示尺寸的標記。

中：原本依不同尺寸要印不同的標記就是一件很麻煩的事了，更何況字體那麼小，我想一定會印不好。我嘗試說服飯干小姐：「不能統一標記嗎？」但她相當堅持地說：「這個系列就是要有早、中、晚三種尺寸才算完整。」我便只好去拜託窯廠配合。

飯：不過，收到的成品，很多該印「matin」的卻都印上了「apres midi」，他們應該也是一團亂吧！

中：就是呀！現在想起來真懷念。那也是我第一次從頭到尾都參與製作過程。跟飯干小姐合作真的很愉快。有時看到覺得飯干小姐一定會喜歡的釉藥，拿給她看後，若得到肯定，就會感到很開心，也帶給我相當大的鼓舞。正因為一起經歷過

難關，才能共享喜悅與感動。

飯：此後的合作，中澤小姐也總能順應我的提案，現在已成為絕佳拍檔。這幾年因為工作繁多，幾乎每天都會通電話。

中：兩人關係之密切僅次於彼此的另一半了吧（笑）！

飯：因為量產，從中澤小姐那裡學到很多實務知識，知道什麼能做、什麼做不到。

中：我也透過與飯干小姐的合作，有很多次都將原本以為不可能做到的事化為可能，更從她身上學到堅持想法、不輕易放棄的態度。

飯：雖是量產，但因為委託小型的工廠製作，有時也會因為一些意外而無法完成，是跨越過大大小小的阻礙，不斷尋求新的可能性。今後我與中澤小姐仍將持續、不間斷地做各種嘗試，永不停歇。

生活

做菜、用餐、看電視，
生活並不全都是以目標為導向的事情。
在閒暇片刻，
走進房間、漫步走廊、發呆放空，
什麼也沒做的放鬆時段也是生活的一部分。
所以，請好好珍惜，
營造出此般不具任何擔憂與壓力氛圍的美好與舒適。

必要之物比想像來得少

飯干小姐家中客廳只擺著沙發與一張小桌
子，沒有排列著喜愛的書本或CD的層架，
也沒有音響設備。她說放鬆休憩需要的只是
一個寬闊的空間。窗外灑進屋內的光線、純
白的牆壁、極簡淨空的中性空間……。人們
真正需要的並不是只有物品，少了些「什
麼」，才能過得舒心安穩。

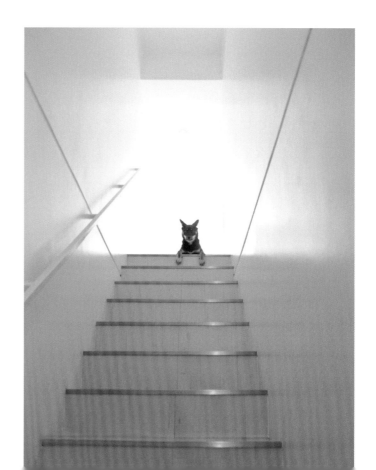

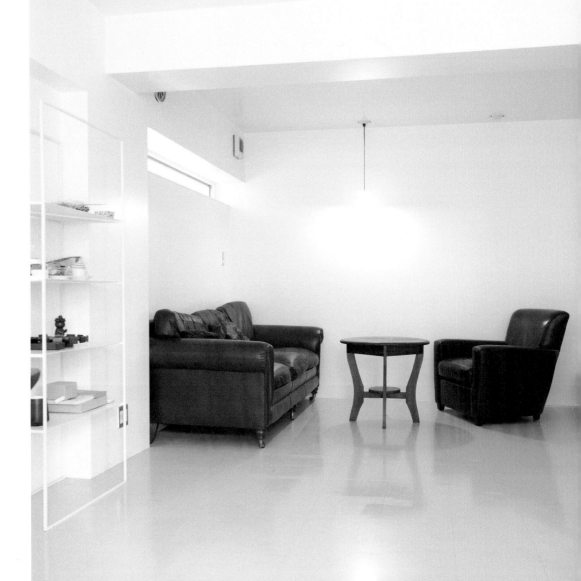

客廳的地板、牆壁、天花板都是純白色。
三人坐沙發是因為與班‧尚恩*畫中出現
的沙發造形相同而買下的。

*譯註：Ben Shahn，1898～1969年，20
世紀美國代表畫家之一，畫作中呈現出當
時美國中低底層人民的生活型態。

桌椅皆是從位於東京中目
黑的北歐骨董家具店
「hike」購入。桌子可伸
縮長度，招待朋友到家裡
用餐時便可展開使用。

在這裡的所有物品
都有其存在的理由

某天，飯干小姐經過一家北歐家具店，這
張桌子與椅子吸引了她的目光。她希望在
純白率性的空間裡，擺張能營造出溫暖氣
氛的餐桌。她對椅背略微彎曲的線條與弧
度也相當中意。喜歡的東西必有其緣由。
早上起床，手持著一杯咖啡落坐餐桌前，
正因為每天的忙碌紛擾，這樣的休憩時間
更是重要。

略深的木頭顏色，微微彎
曲的椅背與弧度，黑色的
椅墊。這張北歐椅子集結
了飯干小姐所有的喜好。

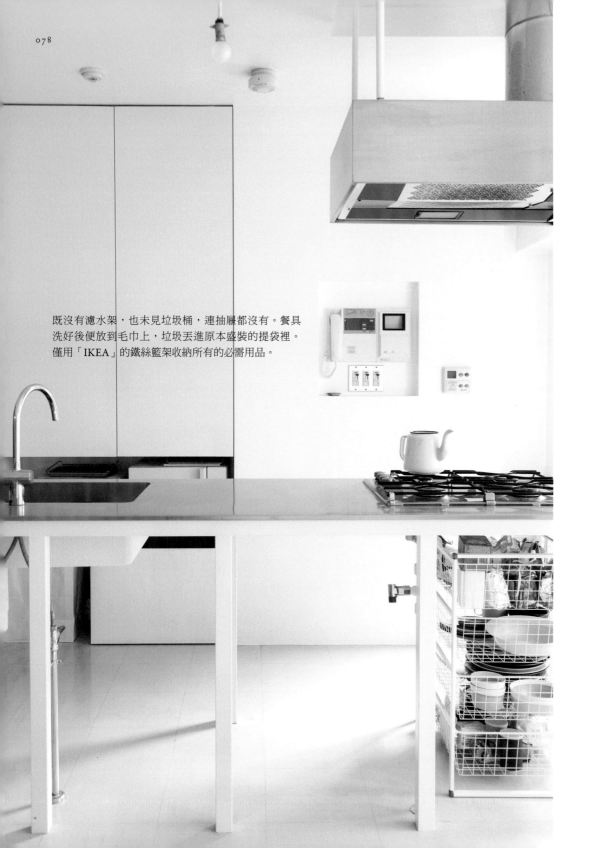

既沒有濾水架，也未見垃圾桶，連抽屜都沒有。餐具
洗好後便放到毛巾上，垃圾丟進原本盛裝的提袋裡。
僅用「IKEA」的鐵絲籃架收納所有的必需用品。

餐具、刀具、鍋具與湯杓等廚房必
備的器具都擺在這個櫃子裡，可依
物品的大小調整櫃架高度。湯杓等
形狀不一的器具，則統一放在托盤
上收納。

一切皆為
打造一個直線的廚房

桌腳、水槽形狀、抽油煙機全都以直線構成。背
後的收納櫃崁入牆壁，形成完美平面，也未設置
把手，一切都是為了打造出一個極簡的廚房。因
為是容易散發出生活味的地方，反而更要有井然
有序的緊張感，以此平衡支撐著每天的生活。

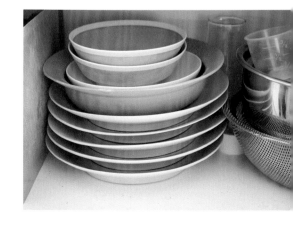

只在週末早晨

到附近的美味麵包店買剛出爐的法國麵包，沖杯咖啡，搭配分量充足的沙拉及新鮮果汁。週末即使不出門，只要有頓悠閒的早餐，就能徹底放鬆心神。只在週末早晨享受一段美好時光，讓一週以來的緊繃得以清空，再出發！

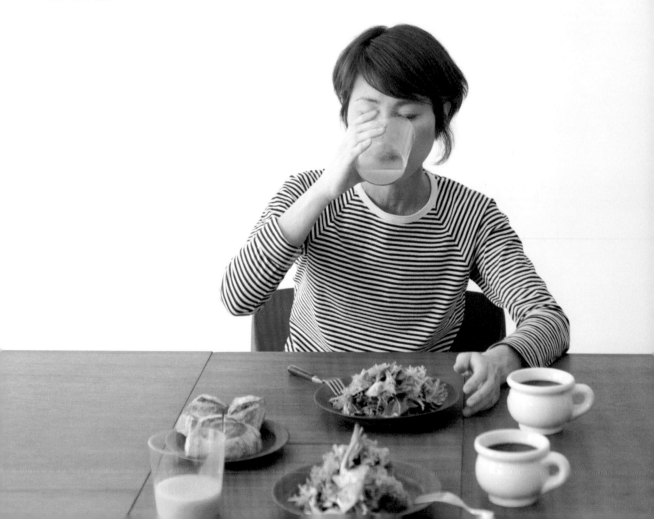

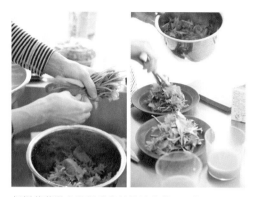

新鮮蔬菜淋上酸橘醋與橄欖油後拌勻。為了避免蔬菜出水，在吃之前才動手做好，馬上上桌！

麵包是在「關口麵包店」買的。當天早上去買，在餐桌上享用帶有餘溫的麵包是最大的期待。家中會常備芒果、柳橙等新鮮果汁。倒入自己做的玻璃杯中飲用。

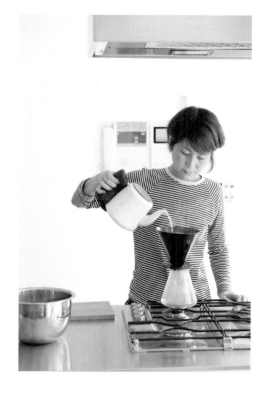

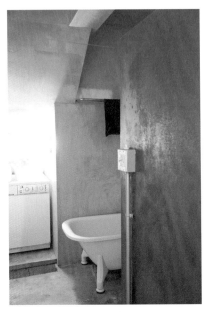

浴室裡擺著古典浴缸。旁邊有滾筒式洗衣機，以掛簾代替門。

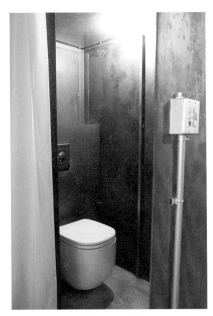

浴室與廁所的牆壁是由鐵製成。因為未使用構造材料，能夠最有效運用空間。

不方便也無妨

飯干小姐不喜歡整體浴室（Unit Bathroom），感覺整個空間被壓縮得很狹窄。她希望能在寬闊的空間裡好好泡澡，於是有了這個只放著浴缸的無門浴室。她不需要可輕鬆打掃或有收納功能的便利衛浴。更重要的，是身處此間的舒適感。

洗臉槽也非系統設備，只有水槽與水龍頭。在與視
線等高處裝設了鏡子。

特別做出這個角落掛著
常穿的衣服。

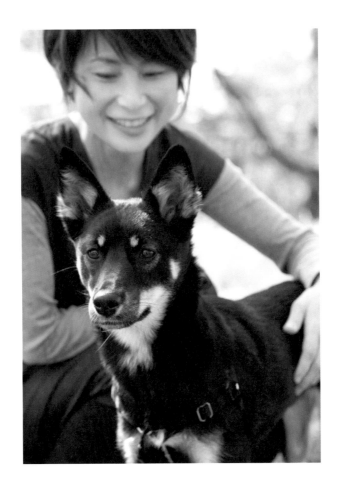

有狗狗的生活

五年前，當愛犬去世時，她曾想這輩子再也不養狗
了。但在311大地震後，不知為何，又興起了養寵
物的念頭。隔週，Pomu 來到了她的身邊。每天帶
牠出門散步的途中，看見嫩草抽芽、花蕾綻放，感
受到大自然的變化。對 Pomu 的喜愛之情，也讓飯
干小姐覺得很美好。

每天帶 Pomu 走一樣的散步
路線，能夠察覺到比四季
更細微的季節變化。

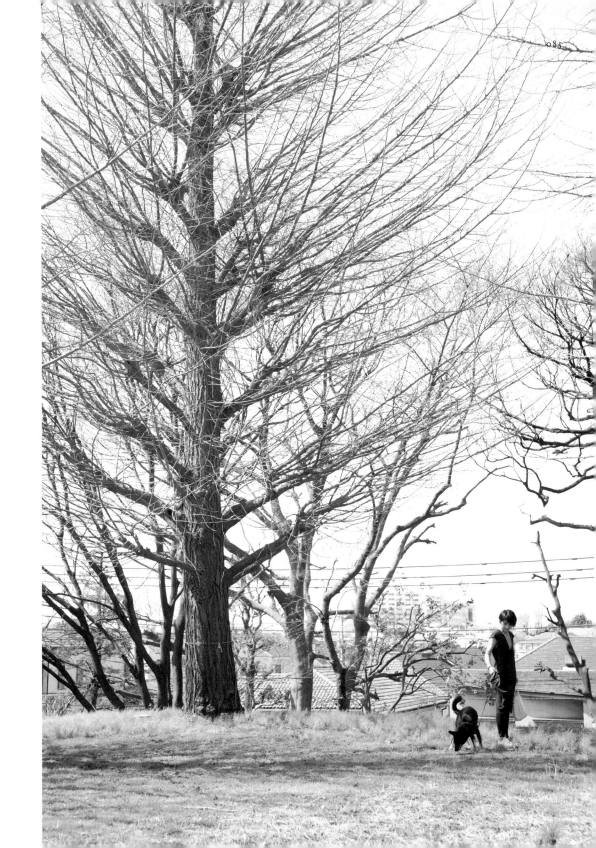

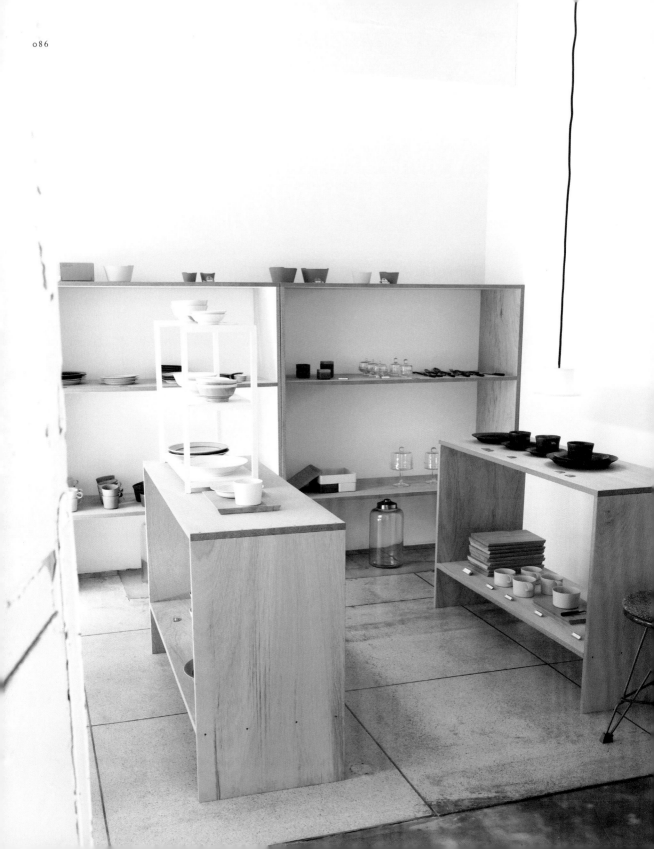

在工作室

前年,在打造工作室時,因為希望有一個能夠盡覽作品的空間,設置了一個小小店舖。當一個又一個的器皿誕生時,偶爾會看不清作品變化的走向,所以她希望能夠有一個可以確認的地方。能夠親手將器皿交給客人也是一件令人欣喜的事(因工作室移轉,店舖在2012年5月暫時關閉)。

上／bon voyage系列的作品。與紙盒一同展示。
左下／with 4系列。
右下／齊列出器皿,打造出屬於自己的世界。這也是經營店舖的樂趣之一。

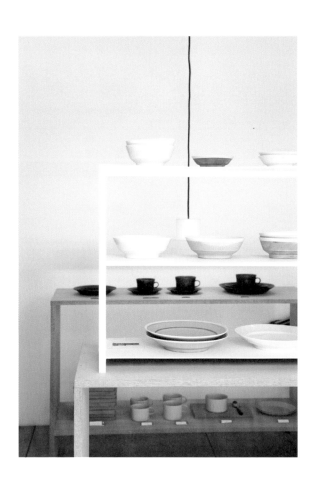

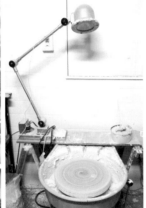

因為概念是不留下手作痕跡，雖是手工，仍力求尺寸精確。左上是測量尺寸的工具。左下是修整外形的工具。

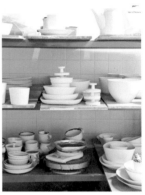

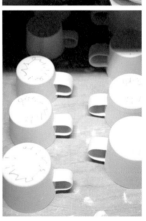

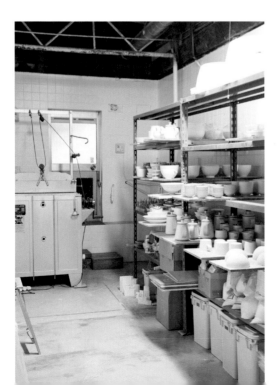

設置電窯的工作室。以轆轤拉坯，乾燥後調整外形，淋上釉藥後入窯燒製。即使只是試做，過程也馬虎不得，做一件器皿必須花上好長一段時間。

日常生活

並不是耗費時間與心力就能代表精緻的生活；
並不是擁有許多東西就代表富足。
去蕪存菁，
最後仍留在手中的才是生活的「本質」。

惟求「本質」

每次到飯干小姐的工作室開會時,她總會準備茶飲及點心招待。在不鏽鋼杯墊上放著自製的咖啡杯,旁邊擺些巧克力;有時是在純白的盤子裡整齊擺上已剝好的水果。每每看見此般款待,都充分感受到這就是飯干小姐的風格,一種毫無多餘贅飾的簡單俐落。不只是賞心悅目,適口大小的點心、水果都有著絕佳滋味。我想,「本質」正是飯干小姐對生活的探求與追尋。

她從年輕時就對室內設計及料理等與生活息息相關的事物抱有莫大的興趣。

「雖然每次外子調職就得要搬家,但我都會希望當下居住的環境能夠符合自己的生活方式,於是就會做些改造,像是把舊式大樓的廚房門拆下,重新漆成藍色……等等。」

料理更是她的一大樂趣。她曾到料理教室學做菜,假日時常邀請朋友到家裡用餐。

從京都嵯峨藝術大學畢業,回到東京時所居住的是一棟舊公寓。即使手邊沒有足夠的設備,但仍希望馬上就能開始製作器皿,她便在一個房間裡設置電窯,打算就此作為她的工作室。使用電窯燒陶得提高電壓,還必須在地板上鋪設混凝土嵌板,訂購電窯之後,她便到附近的電器行委託裝設事宜。

「原本應該要取得大樓管理委員會的許可才行，但我拜託電器行的人幫我保密（笑），他們百般勸我放棄，最後拗不過我的央求，終於答應要來家裡看看場地。於是，工程就這麼開始了！雖是租來的房子，我還是在牆上挖洞、拉電線⋯⋯」

原本是一個絕對不可能從事陶藝的環境，飯干小姐硬是開始了器皿的製作。夏天若是進行燒製，整間屋子會變得奇熱無比，但電窯的用電量很大，便也不可能同時開冷氣。

「因為太過乾燥，牆壁甚至發出了砰裂聲。」

說到這她不禁發笑。她在這房間持續創作的兩年裡獲得了大大小小的獎項。

「之後，每次經過電器行都不由得想向他們敬禮。多虧了他們的幫忙，我才能夠開始製作器皿。」

令人驚奇的新居

現在住的房子是合作公寓（Cooperative house）。外觀雖是一般大樓住家，但與建築師共同討論決定，從零開始打造出一個自己喜歡的空間。飯干小姐傳達自己的構想，果然又是十足的飯干式風格。

她要求在樓中樓住宅的一樓設置電窯作為工作室，二樓則是客廳、餐廳及廚房等生活空間。

「從前住的公寓，玄關一入門便是一條連接客廳的長長走廊，我很喜歡那樣的設計（笑）。新家也一樣，玄關直接連著樓梯，走上樓是一條走廊，曲折前進才終於抵達居家空間。比起大門一開便進入家中，我更喜歡這樣步步走過格間、豁然開朗的感覺。」

原來在這種地方有此般堅持，真是有趣！窗戶也是另一個巧思所在。一般來說，建造房子時都會為了採光良好多設幾扇窗，但飯干小姐家二樓客廳的窗戶卻寥寥可數，而且

都是小窗。

「我認為窗戶越小，就越有存在感。」

的確，比起光線充分灑進屋內的房間，在略微陰暗的空間中，從小小窗戶射入的光芒更加明顯。而且，一樓的浴室及廁所都沒有門。以水泥打造的浴室中，放著一個古典浴缸，僅此而已。為了排出熱氣與溼氣，另外裝了四個排風扇。

「我不喜歡狹窄難伸的浴室（笑）。因為面積有限，若是採用一般的整體浴缸，能泡澡的空間就會變得很小。我想在寬廣空間悠閒的泡澡，所以便成為現在這個模樣了。」

穿過水泥隔間，到達寢室，目光所及是如洞穴般的上下床舖。

「睡雙層床是我的願望（笑）。我想要有一個能夠獨處的空間，想睡在如巢穴般的地方。」

若是市售的木製雙層床，在爬上爬下的時候都會發出聲響，因此飯干小姐把床嵌入牆壁中固定。

從旁人眼光來看，這真是一個「奇怪」的家，但裡面滿是只有自己才明白的舒適與快活。

不需要「精緻的生活」

飯干小姐住進新家的第二年，當她要把工作室移到「台東Designers Village」時，我曾前去採訪。到了那裡赫然發現，飯干小姐離開那個舒適的家，竟然僅以露營用的簡易床舖與睡袋，就這麼睡在工作室裡；早餐就只是在糙米飯上放塊鹽烤鮭魚。

「我想我現在並不需要精緻的生活方式。」看著她說出這句話的模樣，令我感受到她那非比尋常的決心。

「在這之前，我都是在家工作，不論有多忙，都還是會把家事做好，抓住空閒時間洗衣、買東西。但現在必須到外面

的工作室工作，便無法再兼顧家務了。其實要進到
Designers Village 裡頭來，是一個艱難的關卡。丈夫對我
說：『既然都已經得到這個機會，妳就好好努力！盡全力
在工作上，能做的就盡量去做吧！』從那之後，我便把工
作放在第一優先順位。」

那時，正好開始要進入量產，忙得分身乏術，事情又一件
一件地增加。

直至今日，飯干小姐每日生活的重心始終是「創作」。也
就是說，「吃」、「睡」、「放鬆」這些日常事物並不在她心
中。

「我盡力使自己保持在平衡的狀態。」她語道。

「製作器皿」這件事最為優先，將自己保持在「能夠製作器
皿」的狀態則是首要之務。若是被日常事物追著跑，想著
不得不去打掃、洗衣、做飯，那麼「創作」的動力恐怕都
會被消磨掉。

「我希望能隨時保有靈光乍現的自己。」她這麼說。

「通常，腦筋清楚且能集中精神的時間是晚上八點左右。若
是一般作息，這時間應是吃完晚餐，正準備結束一天的時
刻，所以我覺得現在應該先把正常生活模式擺在一邊。」

了解現在對自己最重要的事物

每個人都希望能在生活與工作之間取得平衡。但飯干小姐
卻很乾脆地放掉一邊。她認為，此時工作比生活來得更重
要。

但，另一方面她也有這樣的看法。

「雖然不花太多工夫與時間來經營生活，不過也並非是活在
心靈無法獲得滿足的狀態下。」

不喜歡為了搭配房子而選用適宜的家具，每天不能隨便吃
便當過活，諸如此類；所以她才選擇「糙米飯加鹽烤鮭

魚」。有人非得要餐桌上有三道菜才滿意，但也有人只要
一盤可品嚐到食材原味、調味簡單的料理就足夠。我想，
人在不同時期都有順應當下需求而使自己獲得滿足的方法。
「無論何時，我都思考著現下對自己最重要的事物是什麼。
我似乎對於自己該如何取捨『需要』及『不需要』特別在
行。」
辨別對自己而言真正重要的事其實很困難，總是會想要全
都抓在手中，也許是因為飯干小姐不是個貪心的人吧！若
想著「現在這個比較重要」，她便會乾脆地把從前緊握在
手中的東西放掉。
「住在福岡的那段期間，因為週遭就是自然鄉野，經常會收
到別人送來當季的蔬果，所以常會做些梅乾，或釀梅酒。
也學會自己買一整條魚來處理、做成料理，家裡因此多了
醃梅子用的甕、網篩、片魚刀。當外子決定調職到東京
時，我想著應該不可能再繼續做這些事了，便把這些器具
全部捨棄，然後在東京過著另一種愉悅的生活。比起福
岡、大阪等國內都市，妳不覺得東京可是與紐約、巴黎等
世界城市比肩的大都會嗎？正因為是文化與資訊薈萃之
地，應該要走出去欣賞戲劇或電影、演唱會等等，到評價
高的麵包店買明天的早餐，或是到有著美味料理的餐廳用
餐。」

飯干小姐會在不同時候替換當下認為重要的事物，但捨棄
的東西也並非就此消失。雖然無法再製作梅乾，不過將梅
子一一擺放在竹篩上的樂趣，以及飄散空氣中的清甜梅
香，都會留在心中化作美妙的體驗。即使無法再繼續，然
而至今生活中曾經歷的快樂回憶，都已成為身體的一部分。
「或許，真正重要的並非是眼前所見，而是那些已不復見的
事物。」她語道。

用「質」衡量生活

飯干小姐每天都會吃一頓豐富的早餐。麵包、果汁、豆漿，再加上用橄欖油清炒高麗菜、青椒等鮮蔬。

「料理未必都得下很大的工夫，只要用點鹽及胡椒調味，就能充分享受其美味。」她笑著說。

這樣的餐桌，竟讓人感到無比豐盛，到底是為什麼呢？她明明決定捨棄「生活」，卻有些東西終究無法放手，而這也是飯干小姐現在的生活重心。

生活的舒適度是由自己判斷的，而基準應該是「質」而不是「量」。所謂「質」，是事物最原本的模樣，並不是添加了什麼條件才算完整，也不在於花了多少時間與心血。重要的是，能夠以最接近原本姿態的方式生活。心靈充盈的日子，是從你知道自己應有的模樣為起點。對現在的飯干小姐來說，把器皿置於生活的中心，是最像她自己的生活方式。

人與人

若想與人有所連結，就得先攤開手，
將握在手中的事物展現出來。
那麼，對方也一定會與你分享手中物。
彼此手中的東西合而為一時，
世界將會變得更加寬闊廣大。
所以，人與人的相遇才如此有趣。

不去想無法解決的事

2011年，飯干小姐參加了每年會在法國巴黎舉辦兩次的家具家飾展。她請大學時認識的朋友一同赴法，擔任她的口譯。兩人同樣身著白裙與深藍色毛衣在會場穿梭的模樣，簡直像一對雙胞胎。

「我若是與人成為好友，總會維持著長久的好交情。」她這麼說。

特別是大學時代透過音樂結交的那群朋友，至今都還會聯絡，一起到法國的那位朋友也是其中之一，即使畢業已超過二十年以上，大家偶爾還是會相聚或通電話。

「因為彼此都深知對方一路走來的經歷，不須多做說明，也能馬上理解現在的我是什麼狀態，擁有這樣無話不說的知心好友真幸福呀！」

但不管交情再怎麼好也不會過度依賴，遇上煩惱時還是會自己找出答案。

「我不會跟朋友吐苦水，或商討煩惱。」

她會思考後找到答案，再告訴朋友自己已理出頭緒的結論。所以，在她能夠跟朋友訴說之前，得要花上好長一段時間，至今也還有很多事尚未說出口。

「但其實就算是自己覺得問題已經解決了，仍會想確認：這真的是正確的做法嗎？所以才會試著跟朋友聊聊，不過並

不是希望得到建議或解答，只是想要有人傾聽。」

甚至，她連「煩惱」這個詞都盡量不用。有時，言語之中潛藏著能改變現狀的力量，說出負面話語，連周圍的氣氛也會跟著變消極，但若是常說一些正面的語句，事情有時就會不可思議地往好的方向前進。思考各種可能，並在腦中反覆演練且嘗試，這並不叫「煩惱」，而是導引正確方向的必經過程。

「我的原則是『不去思考那種再怎麼想也無法改善的事』（笑）。若是耗費時間思考就能得到解決，那就仔細去想，但通常所謂『煩惱』，幾乎都是再怎麼想也沒用的事，所以就決定不去想。我認為這種看待煩惱的態度是自己能夠改變的地方。」

雖然現在有著這般積極心態，但她笑著說自己年輕時可是相當陰沉，因此在長大成人後，才決心要當一個積極正面的人。

有些人總是將事物往壞的方向想，這樣的人會對「變得樂觀」感到害怕，總是先設想一個最壞的情形，想著事情不可能會順利進行，在真的發生壞結果時就不會太失望了，若是期待一定會成功，失敗時就會受到很大的傷害，為了避免受傷，先為自己打預防針。

但飯干小姐這麼說：

「等到事情真的遭遇困難時，再去想該怎麼辦就好了。」

每天說出的話語，操之在我，比起總是說「如果這樣的話該怎麼辦」、「變成那樣就糟了」，她認為說出「若能這樣就太好了」、「好期待可以變成那樣」的人更容易感到幸福。在成為大人之後，她在無數次與人們的相遇中學到這一點。就算本性是個謹小慎微、容易擔憂的人，但她決定轉換心態，活得樂觀正面！或許就像樂器調音一般，她將頻率調整到與世上令人快樂的事物相同，這麼一來，週遭一樣有著快樂頻率的人也會逐漸相互牽引相連。重點在

於，提高自己對於捕捉「快樂事物」的敏感度。

試著說「我做得到」

飯干小姐說，自從開始了陶藝工作之後，也改變了與人相識的模式。

「切實感受到，透過與人的相遇，世界會變得更加寬廣。我總是在想：怎麼沒有更早發現這種『人的力量』呢？為什麼沒有人早點告訴我呢？」她笑著說。

飯干小姐一路走來可說是孤軍奮戰，沒有其他人的協助，靠自己創出新事業，必須要具備不輕易受他人動搖的堅強意志。但在決定要憑一己之力前進後，反而深切體認到接受他人幫助的重要性。

「回首過去，當我感受到『跟這個人相遇，拓展了我的世界』，一定都是因為彼此大方展現出自己所擁有的東西。」她語道。

若是不將自己的心思告訴對方，那麼對方一定也不會讓你知道他的想法。將手心展開，讓對方看見你緊握何物，對方也會拿出重要的東西跟你分享。飯干小姐直到最近，才學會這樣敞開心門。與人相遇，代表著你遇見了那個人曾經歷的時間、經驗，以及與他有關的人們。「展現手中物」便是把自己長久蓄積的寶物與人分享。對方也同樣保有著從過去累積而來的時間與經驗。經由相遇，彼此所擁有的東西得以相連，創出從未想像過的嶄新世界。正因如此，與人的相遇才令人如此雀躍、刺激，充滿無限可能。

「日本人總是對於說『我做得到』感到不好意思。不過，我決定要改變心態，希望自己能堅定說出這句話。」

要把「我做得到」這句話說出口，需要勇氣。之所以難以啟齒，是因為總想著「一定有比我更厲害的人」。若要與人相比較便會感到畏怯，太過在意「別人能做的事」，反

而連「自己能做的事」都迷失了。

但是，毅然表現出「我做得到」，把手心攤開，原本自己認為微不足道的東西，與另一個人手中的東西結合，便會不斷延伸拓展。只要試過一次這樣的體驗，自己做得到的事情越多，就會更加期待與其他人的相遇，樂此不疲，世界也將開始轉動起來。

毫無保留地說出「自己」

令人意外是是，飯干小姐說她其實從年輕時就很不擅長與人交際往來。

「曾有段時期，苦惱著：『要如何才能與人交心呢？』但，後來深刻感受到，自己一路上受到好多人的幫助。」她這麼說。

在她心中發生了什麼改變呢？

無論如何都想製作器皿、無論如何都想量產、無論如何都想讓更多人使用自己的器皿，每當心中有著如此強烈的意念，就會像磁鐵的吸力變強，吸引不同的人來到她身邊，助她一臂之力。她笑著說：「自然而然就變得能夠毫無保留地敞開心門了」。

若是被問到那種很難回答的問題或通常不會說出口的祕密，像是營收等等，她也會老實告訴別人，對於現在真正在煩惱的問題也毫不隱藏地說出來。

但是「毫無保留」也是有技巧的，那就是不管是自己的好或壞都要完全展露出來。

「當說出內心話的時候，總是比較容易說出『不好的部分』。不知為何，對於『好的部分』卻難以啟齒。但若是與人坦誠以對，將自己的一切據實以告，對方也會願意分享他『好的部分』，漸漸地就會習慣這樣的溝通方式了。」

互相分享彼此『好的部分』，便可感受到環繞彼此之間的

好氣氛。如果某天朋友發生了什麼好事，也會希望自己成為他人能夠開心分享美好經歷的人。

「舉例來說，我有一個朋友常對我說，她與丈夫之間的好感情，我聽了也感到非常開心。」

朋友之間互相說丈夫的壞話是很常見的事。但是，告訴別人自己的老公有多棒卻很難辦到。不過，因為那位朋友傳達出了這樣的訊息，讓旁人不只了解到她丈夫的好，同時也感受到她的好，從這對夫妻的相處方式，學到「變得幸福的方法」。

就像這樣，不管是好或壞都毫不保留，對方理解了狀況後，便會試著提出自己的建議。

「以前我認為，這種事說出來也只會造成對方的困擾，就算很想對崇敬的人或是前輩提出疑問，但想著『總有一天會有講得上話的機會』而裹足不前，最終還是什麼也沒說。好幾次都不敢走上前，事後才懊悔不已。所以，現在我盡量不為自己設限，若是好奇那個人會怎麼想，就直接表達出自己的疑惑。我希望珍惜『當下』，下定決心不浪費難得相遇的機會，一定要當下就採取行動。」

如前面所提到，飯干小姐是一個「自行找出答案」的人。但是當她採取了行動，接收到對方給的回應而感到服氣，即使那個回應與自己原先抱持的意見不同，也會乾脆地接受，這種「照單全收」的態勢，令人驚訝。

譬如，委託他人製作自己設計的器皿，有人建議：「稍微修改成這樣會看起來更漂亮」，若她也認同，便會馬上採用這個意見。

「我的個性很單純，若是我認同對方的方法比較好，就會虛心接受。對方意見給得直接，我接得也很快，沒有什麼不可動搖的堅持。」

一般來說，要聽從他人意見而變更自己的設計，都會感到難以接受。不過，也往往因為這樣的執念，而錯失了能夠

讓自己更進步的機會。

「我經常事後才懊悔，自己為何對某某事這麼固執。所以，我希望盡可能保持柔軟的心態。在這個時期，我總是提醒自己避免太過堅持己見，也不要變得趾高氣揚。」她笑著說。

環顧四周，常可看到堅守原則且固執的創作者，感受到這樣的人有著無可動搖的世界觀。在人生道路上總是會感到迷惘，究竟是該傾聽他人意見，還是該貫徹自己的想法？我想，抉擇的關鍵就在於哪一邊對自己來說更加靠近真理，然後繼續在人生的旅途中，懷抱著困惑而持續抉擇。雖然知道接受他人的幫助，與人往來能夠拓展自己的世界，但人與人之間的相處也從不簡單。不過，飯干小姐最近似乎重新發現到一件重要的事。

「年輕時，曾有位主管對我說：『女人最重要的就是笑臉！』當時我只覺得：『在說什麼呀？！』但最近我卻能深深體會到這點。現在常會遇見各式各樣不同的人，這才重新體認到笑容的重要性。不管與誰見面，只要拋去不必要的堅持，以笑容相待就好。」

對方是好人還是壞人、想法與我相似還是相反、是否能與這人並肩同行，只看一眼是無法判斷的。所以，為了判斷彼此該親近或是保持距離比較好，在試探的過程當中，人與人就能慢慢拉近距離。然而，不管是什麼樣的人際關係，如果不互相走近就無法開始，笑容便是打開心扉的標誌，雖然不知道未來會如何，但說不定這正是一個開始，笑容正是人與人相連的起點。

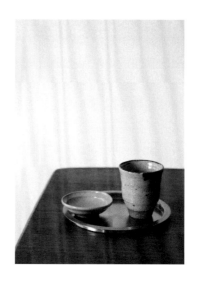

喜歡的東西

喜歡的東西，必有其理由。
喜歡上某樣東西時，不會去想為什麼。
最初總是「自然而然」。
不過，若反覆思量，
一定會發現那份喜歡的真面貌。
發現喜歡的理由，就能夠看見自己的風格。

某天，看見了這本以照片與寶石做設計
的荷蘭珠寶作家的作品集。書中可看到
泛黃的照片上鑲著寶石的胸針，或是在
照片周圍鑲上18K金的項鍊。所謂珠寶
指的是寶石加工後的產品，她卻把寶石
做為配角來襯托別人，飯干小姐覺得這
個發想相當有創意，甚至在一趟荷蘭旅
行，特地走訪了展示該作者珠寶作品的
畫廊，在那裡發現了這本作品集。左頁
是珠寶，右頁則是景物照片。物件與景
色相對照下，珠寶特有的氣質隱隱可
見，物件不再只是物件，而是這世界的
一部分。喜歡一邊翻閱，一邊沉浸在書
中世界。

珠寶設計師
Anne Achenbach的作品集

kataoka
的鑽石耳環與戒指

2011年時，希望買件飾品來犒賞辛苦的自己，於是選了從以前就一直很喜歡的「kataoka」的耳環與戒指，此品牌2011年剛好在工作室附近開了新店。飯干小姐說：「我想要只以單顆鑽石做成的簡單飾品。」飯干小姐喜歡的東西都有個共通點，即是看似剛強卻又纖細。此飾品給人的感覺很脆弱，使用起來卻不會讓人感到不安。「是珠寶，也能稱得上是藝術品了。」為了銘記重要年份，在戒指內側刻上了「2011」的字樣。

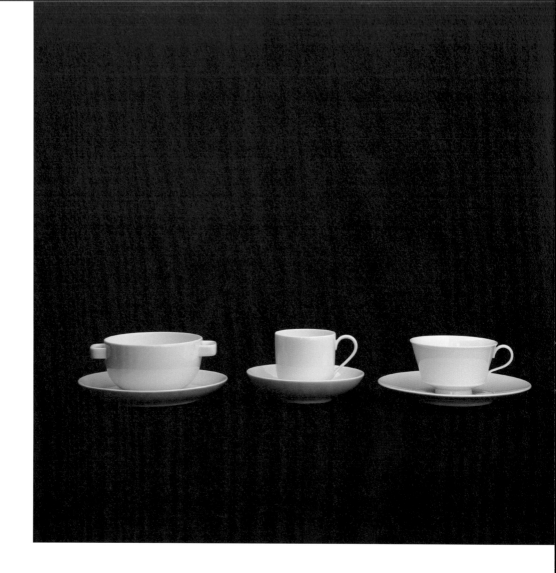

德國KPM的茶杯與底盤
羅森泰的湯杯

三樣都是德國量產品的器皿。最左邊是在日本買的「羅森泰」（Rosenthal）湯杯，右邊兩個咖啡杯則是「KPM」出品，購於德國柏林的直營工廠。飯干小姐說：「製作精細，讓人不敢相信這是量產品。」同樣的，也是堅固耐用又兼顧了細節，她希望自己也能做出這樣的作品。另一項她選購器皿的條件是「雅緻」。「我喜愛兼具剛強與高雅的東西。」她語道。不只是外形俐落，整體的線條、杯口及握把都帶著溫柔。兼容並蓄，將兩種相反特質完全融合的器皿。

早上起床、工作空檔、飯後……，日常生活中經常會喝咖啡及紅茶。「喝來喝去，還是這個牌子的紅茶最好喝。」很久之前曾經收過這來自法國的伴手禮。雖不曾特地到「瑪黑兄弟」（Mariage Frères）的店裡喝茶，以日常飲用的紅茶來說，它的口味與香氣讓飯干小姐十分喜愛。她並不特別講究茶葉品種，會多方試飲後找出喜愛口味。雖然此品牌比起一般紅茶貴上許多，但因為它無與倫比，多花點錢也值得。因為喝一杯茶的時間是如此彌足珍貴。

瑪黑兄弟的紅茶

圖中的木製容器，為福岡市歷史悠久的生活工藝品「博多曲物」，起源可追溯至江戶時代。將薄薄的杉木板材彎成圓形，未使用一根釘子來固定。博多曲物的特徵是不加以塗裝，讓木材得以呼吸，因此具有調節溼度的功能。飯干小姐會用它來盛裝新年料理，或是作為裝握壽司的便當盒、家中宴客時當作散壽司及拌飯的容器；裝入米飯後散發出來的香氣更是迷人。圖中容器並非傳統外形，而是較摩登的現代設計；可套疊收納，整理時更加方便。已使用了23年，表面顏色略深，更顯光澤。這類可長久使用的器物，越用越讓人感到欣喜。

柴田德商店的博多曲物

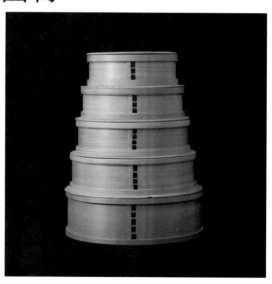

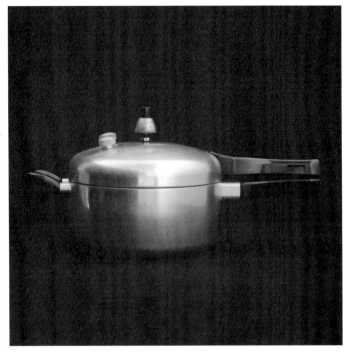

heiwa壓力鍋

因為不想買電子鍋，一直以來都是用鍋子炊飯。在朋友家中吃到用壓力鍋煮出來的飯驚為天人，決定也買一個回家。去合羽橋選購，多方比較之後，選了這個造形簡單的壓力鍋。「heiwa」是從40年前就開始生產壓力鍋的老牌子。因為希望能夠擺脫養護壓力鍋的麻煩困擾，而完成了這個造形。幾年前，在使用時鍋子出了一些狀況，通知原廠後，送來一個新的裝在鍋蓋上的安全裝置。替換上新品後又能如常使用了。有售後服務這一點很棒。現在，幾乎每天都用這個鍋子來煮糙米飯，不用提早將糙米泡軟，也能煮出Q彈美味的米飯，令人愛不釋手。

各種CD

飯干小姐喜歡的音樂類型很廣。不過，比起編曲高超、融入各種聲音的曲子，她更喜歡簡單且主題明確的歌曲。不只是用來作為背景音樂，在創作器皿等需要集中精神時，也會精選喜愛的曲子來播放，這樣一來不只會讓心情變好，情緒也會隨著曲調起伏激昂。音樂在飯干小姐的生活中已是不可或缺。圖中的CD分別為Joanna Newson的《Ys》、Johnny Thunders的《Hurt Me》、Mario Brunello的《Alone》及mama! Milk的《Fragrance of Notes》。

Maruman的速寫本
Moleskine的記事本

這本速寫本不論是在街上的文具店還是旅行時到處都看得到、買得到，因而決定買一本來用用。雖有各種種類，不過飯干小姐最喜歡這款的紙質以及可放入包包的小巧尺寸。拿來貼雜誌剪下的圖片，或是寫些筆記；旅行時拿到的廣告傳單或是餐廳菜單也會貼在這裡，是收集靈感的幫手。翻閱回顧，可以重溫自己當初貼入這些東西時的心情。記事本中是以月為單位的行事曆。因為錢包與名片匣都是黑色的，所以筆記本也選黑色。比起每年換不同的廠牌，倒不如「同廠牌每年的新品」更讓她有新年新氣象的感覺。

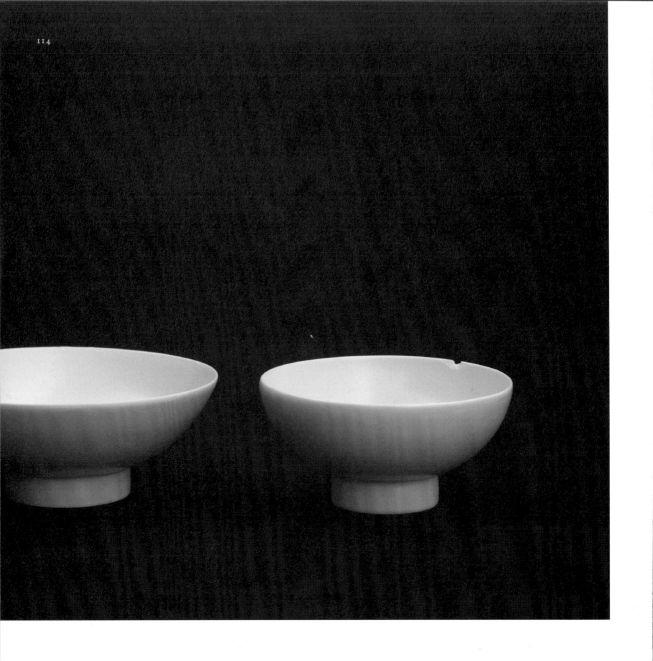

學生時代做的器皿

就讀京都嵯峨藝術大學時所做的器皿。
不管是造形還是整體的均衡感，在當時
都感到相當滿意。每當看見它們，就會
想起那個拼命努力的自己，同時也警剔
著自己「不進則退」。做出美麗造形與
各方面達到平衡的器皿並非是終點，而
是期盼能展現出「我做出這項作品」的
意義。至今，在日常的餐桌上也使用著
這些器皿，拿起它，每每都會反問自己
真正追求的創作目標為何。

鋁製的叉子
與菸灰缸

左邊是巴黎某家咖啡館供客人用完即丟
的菸灰缸。飯干小姐著迷於它在咖啡館
一隅堆疊起來的模樣，而帶了一個回
來。她說：「在對的地方出現對的東西
特別吸引人」。右邊是在日本的雜貨屋
買的叉子。兩項物品的共通點，就是都
由便宜的鋁製成，看來十分單薄。高價
品有其出眾之處，但廉價品也有它吸引
人的地方。她喜歡的是「呈現出材質優
點的物件」，像這個菸灰缸用完即丟很
方便，叉子則是廉價、可隨意彎折，使
用時感到無負擔。從這些物品上學到了
不僭越本分、安分守己的姿態。

ARTS&SCIENCE與 Sissi Rossi真皮手提包

「這大小真的很好用，我超愛的！」飯干小姐如是說。當手上要提多東西時，會希望有一個包包能夠裝入小錢包、手機等基本用品，而買下了它。能夠作為包中包方便整理，也可單拎著出門。她其實也喜歡高貴經典的手工包包，但與平日的穿著搭不起來。不過也並非全身打扮都得要很休閒，會用包包或鞋子等配件加點變化。譬如說不用布製托特包，而是真皮的，就能兼顧休閒與典雅，巧妙融合兩種要素。用過一次後便愛上它恰到好處的時尚感及大小，從此愛不釋手。

KJAQUES的涼鞋

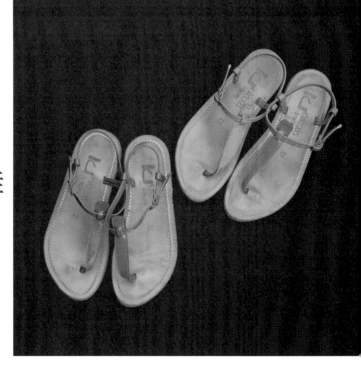

這是法國製的涼鞋,看來雖纖細,但鞋底很厚實,穿著長時間行走也不會感到累,腳趾也不會疼痛。自從第一次購買之後便成為了忠實顧客,顏色與款式很多種,最後選了圖中的深灰色與藍色款。雖然覺得太過自然系的打扮並不適合自己,這款鞋也是屬自然系,但因為做了亮皮的處理,做為日常外出的便鞋也很合適,不管是搭配褲子或裙子都好看,是夏天必備單品。

對「喜歡」的本質感到驚訝

為了採訪飯干小姐，與她一同前去有田燒的窯廠拜訪。早上八點半抵達福岡機場時，飯干小姐突然說：

「要不要一起去吃碗拉麵？」

啊？一大早就吃拉麵？！原來是因為她曾在福岡住過三年，「有一家拉麵店我每次來福岡都會去吃。妳聽過『元祖長濱拉麵』嗎？」

於是，原本行程應該是租好車便前往有田，卻在抵達福岡三十分鐘後，坐在充滿著豚骨香味的店中吃拉麵。

像這樣被對方的喜好帶著走，其實還滿開心的。世上有「主導情勢」的人，也就有「被牽著走」的人；主導者通常好惡分明，飯干小姐正是如此；而後者則是認為配合他人較輕鬆。

明確地說出「我喜歡這個」，比想像中困難。人總是容易將對方的喜好擺優先，好迎合他人，卻在不知不覺間，連自己到底喜歡什麼也搞不清楚了。所以每次聽見飯干小姐語氣堅定地說出自己喜歡什麼時，我總是感到十分有趣。

而每每也為那份「喜歡」的本質感到驚訝。

「飯干小姐小時候是個什麼樣的孩子呢？」我好奇地問。

「我是個很喜歡小動物的小孩，像是寄居蟹之類的動物或是昆蟲，總之就是很喜歡接觸生物。幼稚園時，我還夢想成

為一名動物或昆蟲的飼育員呢！」

飯干小姐童年時，家中總是會有鳥、烏龜，當時的興趣據說是孵育蝴蝶與蟬。

就讀短期大學時專攻佛教美術，從高中起便經常一個人去京都或奈良觀賞佛像。不僅如此，還加入了輕音樂社團組樂隊，只因為喜歡搖滾樂，對某個樂隊相當狂熱。就在幾年前，她迷上了一位奇妙的香頌歌手，還特地去聽演唱會。了解那份「喜歡」的本質，就能夠了解那個人的內心世界。聽她訴說休假時會去什麼地方、聽什麼音樂，我便能想像出那個在陌生場景與時空中的她。

若有時間，飯干小姐還會去遊覽美術館。在《生活重心》雜誌的別冊《重心之旅》書中曾有個特別企劃「美術館巡迴」，我原本的構想是請飯干小姐探訪東京都內的美術館，並拍攝照片。在提案討論時，才知道她平常就有遊覽美術館的習慣，從大眾知名的美術館到巷弄中的小小畫廊，若是時間允許的話她都會去看看。在這之前從來沒有聽她提過，因此令我感到驚訝，她平時的工作那麼繁忙，竟然有時間能夠去觀賞藝術！

「為了觀賞當代藝術必須要把自己內心的開關打開才行。」她語道。這是為了要讓外界的刺激能直通自己的內心世

界，同時，唯有自己才能夠打開那個開關。在原美術館採
訪的當時，展示的正是吉姆‧藍比（Jim Lambie）的作品，飯
干小姐以前就熟知這位藝術家，也曾在他面前徹底敞開心
門。實在令我驚奇，她到底還有多少從外表看不出來的祕
密呢？

飯干小姐也是一個喜愛旅行、會依時刻表訂出火車旅行路
線的鐵道迷。曾與外甥兩人搭著電車從德國玩到瑞典，也
曾在香港的歷史博物館得知長洲島每年五月舉辦的太平清
醮消息，抱著想看看熱鬧慶典的心情，就這麼成行了。

「只要一投注心思，就停不下來了。」她這麼說。

以「喜歡」作為入口，便直行向前，她的這股衝勁每每讓
我瞠目結舌。那股前進的力量，正是飯干小姐真實的姿態。
「喜歡」不是理由，因為她總是不知為何就被吸引過去，也
許「喜歡」的起點，是心上有了一個會絆腳的障礙物吧！
但是，大多數的人對於要停下來這件事感到很麻煩，總是
視而不見地走過，比起「喜歡」的事物，會把「應該做」
的事物擺在優先，途中多花的時間都是浪費；再說，「喜
歡」的事物也未必能為日常生活或是工作帶來助益。但
是，試著挖掘那塊小小的突起物，總是會帶領你去找到意
外的重大發現。

在挖掘的過程中會漸漸看到最初沒發現的東西,「不知為何喜歡」會轉變為「非常喜歡」。就像選擇工作也是一樣,剛開始誰都不能確定這份職業到底適不適合自己,是不是真的喜歡它。在這世上沒有一開始便什麼都會知道的事,透過工作與人相遇,進而了解自己,一天天有了更深刻的感受,才能確認「我果然很喜歡這份工作」。經過這過程而轉為「非常喜歡」的事物,一定會成為你生活的動力,這份「喜歡」的心情會讓自己更加速向前進。

不知為何就是會吸引你的事物,就像地下水,一定會通往某處。也許彼此完全不相干,但同樣都使人心靈充盈富足。所以,拉麵、搖滾樂、吉姆・藍比、太平清醮⋯⋯對飯干小姐的創作來說都是不可或缺的要素。

「要不要去吃拉麵?」

飯干小姐擁有這種將對方拉進自己喜愛事物當中的堅毅、有趣與快樂。

我平時並不是一個善於言詞的人，
對於初見面的人無法馬上敞開心胸、無所不談。
創作時，我也一直提醒自己不要將意念強加在他人身上，
自我表現越少越好。
但是，一田小姐卻看出我是個表面冷靜，
其實內心熱血沸騰的人。
一田小姐是第一個在媒體上介紹我的人，
在那之後，我們雖然時常見面，
但她並不是一個追根究底的人，
採訪時，即使我遲疑著不知道該怎麼回答問題，
她會適當地給我一些引導，等待著我的答案。
在決定要製作這本書之後，我們討論了好幾次，
我才知道，原來一田小姐也跟我一樣，
是個內心潛藏著炙熱意志、
為了知道自己能做到什麼程度而奮力投身於事業的人。
她能夠看出我不是單純為了創作，
而是為了能夠透過製作器皿了解到他人的真心，讓我感到十分開心。
我想，這本書正因為是我與一田小姐的合作才能夠完成。
「希望將難以用言語形容的內心想法，化為具體，傳達出來」
我抱持著這樣的心情持續工作，
同時遇見了有著相同心情的人，
就像這本書一樣，打開了意外的門扉而得以產生關聯。
能有這樣的啟發，對我來說，
將成為今後無可取代、最美好的鼓勵。
最後，期盼我的作品能夠成為更多人回憶的一部分。

飯干祐美子

展覽

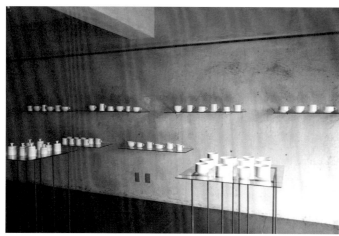

2011.9.5～9.10
Galerie wa2
「介於手工與量產之間」

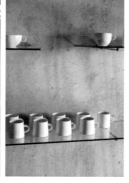

在摩登的畫廊中，擺放著纖細而凜然的純白器皿。與至今的作品有些不同，是淋上了帶光澤的透明釉藥之作。看來就像是量產品，但是細節的優美、口緣與握把的薄度便可看出不同。這是展現出飯干小姐追求的「介於手工與量產之間」的作品。

2011.6.11〜6.19
yumiko iihoshi porcelain
〜atelier shop〜「daily ware」

311震災後，在自己的工作室開的展
覽，以「吃」為概念。將美味的食物
盛裝在器皿裡來享用，光是這樣就能
夠變得精神百倍。將平常用的各式器
皿與「Tama 的保存食」及「安齋果
樹園」的果醬，還有料理書等都一併
展示。

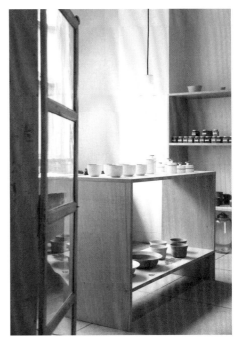

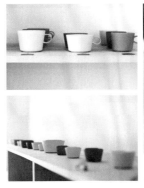

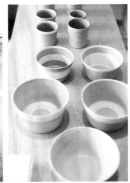

可購買飯干祐美子作品的商店（日本）

北海道・東北	sabita	+81-11-621-2400	http://sabita.jp/
	Ano Hug	+81-155-21-5202	http://www.anohug.org
	Less Higashikawa	+81-166-73-6325	http://less-style.net/
	Less	+81-166-37-7677	http://less-style.net/
	THE STABLES	+81-172-33-9225	http://www.thestables.jp/
	道具屋	+81-19-681-6972	http://douguyasan.jp/
	Mother Duck	+81-24-522-1135	http://homepage2.nifty.com/motherduck/
關東	EIGHT DAYS	+81-26-248-3055	http://eightdays.jp/
	SABI	+81-27-325-0225	http://sabilife.exblog.jp/
	伊勢丹新宿店	+81-3-3352-1111	http://www.isetan.co.jp
	アンジェ ラヴィサント新宿店	+81-3-3352-1678	http://www.angers.jp/
	Spiral Market	+81-3-3498-5792	http://www.spiral.co.jp/
	yumiko iihoshi porcelain	+81-3-3411-4404	http://www.y-iihoshi-p.com/
	包み計画	+81-3-3818-1070	http://kurumiplan.exblog.jp/
	itonowa	+81-3-6231-7775	http://www.itonowalife.com/
	SyuRo	+81-3-3861-0675	http://www.syuro.info
	くらすこと	+81-3-5344-9178	http://www.kurasukoto.com/store
	message&paper youipress	+81-422-23-8231	http://www.youipress.com/
	インタッチ 六本木	+81-3-5413-0094	http://www.intouch-design.com
	KOHORO	+81-3-5717-9401	http://www.kohoro.jp
	TODAY'S SPECIAL Jiyugaoka	+81-3-5729-7131	http://www.todaysspecial.jp
	TODAY'S SPECIAL Shibuya Hikarie ShinQs	+81-3-6434-1671	http://www.todaysspecial.jp
	klala	+81-3-5787-6927	http://www.klala.net/
	Coquette	+81-3-5941-6613	http://www.coquette.jp
	yuruliku	+81-3-6206-8681	http://www.yuruliku.com/
	C.A.G.	+81-3-6276-8400	http://www.gris-hat.com
	souvenir BY CONCIERGE	+81-3-6380-0344	http://www.concierge-net.com/topi.html
	inoxydable journal standard Furniture	+81-3-6415-6321	http://js-furniture.jp/shop/inoxydable.html
	journal standard Furniture 渉谷店	+81-3-6419-1350	http://js-furniture.jp/shop/shibuya.html
	オンネリネン	+81-3-6458-5477	http://www.onnellinen.net/
	スーベニアフロムトーキョー	+81-3-6812-9933	http://www.souvenirfromtokyo.jp
	千鳥	+81-3-6906-8631	http://www.chidori.info/
	rolca 国立店	+81-42-505-6533	http://www.rolca.jp
	4gram	+81-4-2936-8570	http://4gram.com
	CLASKA Gallery&Shop "Do" たまプラーザ店	+81-45-903-2082	http://www.claska.com/

	菜の花 暮らしの道具店	+81-465-22-2923	http://www.douguten.com/
	mar	+81-467-24-6108	http://mar-store.com
	OXYMORON	+81-467-73-8626	http://www.oxymoron.jp/
	人生まるもうけ。	+81-90-7272-5563	http://marumo-ke.jp/
中部	owl life style design	+81-25-249-1500	http://www.7owl.com
	sahan	+81-52-783-8200	http://www.sahan.jp/
	Pleasure	+81-533-69-7347	http://www.rakuten.ne.jp/gold/pleasure/
	kanon	+81-55-287-7924	http://www15.plala.or.jp/kanonoto/kanonhome.html
	hal	+81-55-963-2556	http://hal2003.net/
	暮らしのお店　くらしのものがたり	+81-566-71-4080	http://kuramise.net/
	ORDINARY	+81-587-23-9611	http://www.tpor.jp/
	phono	+81-76-261-5253	http://www.phono-works.com
	コトノエ	+81-76-227-8602	http://cotonoe.com/
近畿	dieci "207"	+81-6-6121-7220	http://www.dieci-cafe.com/
	HANARE	+81-72-757-0922	http://hanare-shop-blog.blogspot.jp/
	アンジェ 伊丹店	+81-72-770-3721	http://www.angers.jp/
	くるみの木 ZAKKA Cage	+81-742-20-1480	http://www.kuruminoki.co.jp/
	Caro Angelo	+81-749-20-2224	http://caro-angelo.seesaa.net/
	恵文社一乗寺店	+81-75-706-2868	http://www.keibunsha-books.com/
	ViVO,VA	+81-78-334-7225	http://www.vivova.jp/
中国	fem	+81-83-920-6175	http://www.fem-5.com/
	trove	+81-83-920-7080	http://www.trove-modern.com/
	Le Ciel Blanc	+81-852-61-4004	http://lecielblanc.petit.cc/
	MARE	+81-86-226-3527	http://mare3527.blog48.fc2.com/
四国	CONNECT	+81-877-86-1244	http://www.connect-d.com/
	まちのシューレ963	+81-87-800-7888	http://www.schule.jp/
	cue!	+81-88-622-4465	http://cue-web.com/
	Plain Table	+81-88-622-7366	http://plaintable.com/
	お茶とギャラリー1188	+81-88-803-4818	http://kouchi1188.exblog.jp/
	Förmaaki	+81-89-927-0917	http://www.formaaki.com/
九州・沖縄	B B B POTTERS	+81-92-739-2080	http://www.bbbpotters.com/
	HANAわくすい	+81-956-85-8155	
	ta-na	+81-97-532-1988	http://ta-na.jp
	kröna	+81-985-29-4116	www.krona-works.com
	ROOm	+81-98-866-8860	http://www.room-organic.com/
網路商店	密買東京		http://www.mitsubai.com/tokyo
	ZOZOTOWN		http://zozo.jp/

藝生活010
今日也在某處的餐桌上｜飯干祐美子的器皿之道
今日もどこかの食卓で

作　　　者｜飯干祐美子、一田憲子
攝　　　影｜有賀傑
譯　　　者｜林謹瓊
責 任 編 輯｜賴譽夫
特 約 編 輯｜王淑儀
校　　　對｜賴譽夫
設 計 排 版｜一瞬設計

主　　　編｜賴譽夫
行 銷 公 關｜羅家芳
發 行 人｜江明玉
出版、發行｜大鴻藝術股份有限公司｜大藝出版事業部
　　　　　台北市103大同區鄭州路87號11樓之2
　　　　　電話：(02) 2559-0510　傳真：(02) 2559-0502
　　　　　E-mail：service@abigart.com
總 經 銷｜高寶書版集團
　　　　　台北市114內湖區洲子街88號3F
　　　　　電話：(02) 2799-2788　傳真：(02) 2799-0909
印　　　刷｜韋懋實業有限公司
　　　　　新北市中和區立德街11號4樓
　　　　　電話：(02) 2225-1132
2014年7月初版　　　　　Printed in Taiwan
定價360元　　　　　ISBN 978-986-90240-6-8

國家圖書館出版品預行編目資料

今日也在某處的餐桌上：飯干祐美子的器皿之道 / 飯干祐美子, 一田憲子
作；林謹瓊 譯
　－初版. -- 臺北市：大鴻藝術, 2014.7
　128面；23×18公分 --（藝生活；10）
　譯自：今日もどこかの食卓で：イイホシユミコ器の仕事
ISBN 978-986-90240-6-8（平裝）

1. 陶瓷工藝 2. 藝術欣賞
　938　　　　　　　103012914

最新大藝出版書籍相關訊息與意見流通，請加入Facebook粉絲頁
http://www.facebook.com/abigartpress